大龍鳳時代

麥炳榮、鳳凰女的粵劇因緣

岳清 著

中華書局

目錄

第一章　大龍鳳鐵三角

第二章　大龍鳳編劇人才

序
大龍鳳

欣聞岳清老弟以「大龍鳳」為主題成書，單是「大龍鳳」三字，已令我掀起回憶，且觸及情意結。雖然以「大龍鳳」為班牌的粵劇團早已有之，也聽叔父輩說，從前還有「鹹龍」、「淡龍」之稱，因為廣州是河水，淡的，香港是海水，鹹的，即是說廣州、香港兩地都曾有「大龍鳳劇團」。但以前歸以前，近七十年來，人人樂道的「大龍鳳」，就是先師麥炳榮、女姐鳳凰女領導的「大龍鳳」。也不知從何時開始，「大龍鳳」成了「大陣仗」的代名詞，連電影及傳媒都常出現「同你做場大龍鳳」的對白，可見「大龍鳳」三字真的深入民心。

「大龍鳳」既是我師父為文武生的班牌，而我在近年亦執筆寫書，為甚麼卻沒親自寫「大龍鳳」呢？其實我與「大龍鳳」的關係雖是千絲萬縷，但我卻不是「大龍鳳」的必然成員。最初的「大龍鳳」，我是未加入，直到一九六〇年拜師，師父要我跟着開班，學他演出，便將我帶入「大龍鳳」。由《十年一覺揚州夢》至《不斬樓蘭誓不還》，其實年份不長，後來我更是除了經常在遊樂場及神功戲演出，還間中去新加坡、馬來西亞一帶走埠，一去就是半年。我在港沒戲演時，師父開班，我一定去服侍他，但我有演出及不在港時，當然就不能去「大龍鳳」了。既然我只是斷斷續續在「大龍鳳」演出，又怎麼有資格去寫「大龍鳳」呢？況且我一向不是長於在圖書館查舊報紙，找年、月、日的人，所以一直不敢寫，因為不

知就裏的人，一定以為我很熟悉「大龍鳳」，其實大謬不然，所以岳清老弟肯費心去收集「大龍鳳」的資料，我還該向他致謝才對。希望常將「搞場大龍鳳」掛在口邊的人，今次真能知道甚麼是「大龍鳳」。

阮兆輝教授

序
苦幹中尋求突破和創造奇跡的「大龍鳳」

　　從本人與研究團隊近年整理及統計粵劇劇目的發現，今天香港粵劇戲班大概流通約二百二十個劇目，當中屬「常演劇目」的約有一百個。這些劇目的首演資料顯示，「一百個常演劇目」中，超過一半由三位文武生「包辦」，分別是麥炳榮（開山二十齣）、任劍輝（十七齣）和林家聲（十七齣），足見這三位前輩演員對香港粵劇的影響力歷久不衰。麥炳榮開山的二十齣戲裏，十五齣與鳳凰女合作；與羅艷卿、吳君麗、余麗珍合作的共有五齣。

　　常演劇目的「榜首十大」[1]中，麥炳榮與鳳凰女的首本戲《鳳閣恩仇未了情》（1962；第四位）、《燕歸人未歸》（1974；第五位）、《雙龍丹鳳霸皇都》（1960；第八位）與唐滌生的經典名作《獅吼記》（1958；第二位）、《紫釵記》（1957；第三位）、《雙仙拜月亭》（1958；第六位）、《帝女花》（1957；第七位）、《白兔會》（1958；第九位）和《火網梵宮十四年》[2]（1950；第十位）分庭抗禮，互相輝映。[3]

　　麥炳榮、鳳凰女合作開山的常演劇目還有《百戰榮歸迎彩鳳》（1960）、《癡鳳狂龍》（1972）、《蠻漢刁妻》（1971）、《桃花湖畔鳳求凰》（1966）、《刁蠻元帥莽將軍》（1961）、《金鳳銀龍迎新歲》

1　據 2009 至 2018 年神功戲演出劇目統計，並參考戲院演出劇目。

2　麥炳榮擔任小生。

3　潘一帆編劇、文千歲和李香琴開山的《征袍還金粉》（1975）居「榜首十大」第一位。

（1965）和《旗開得勝凱旋還》（1964）。麥炳榮和其他名伶開山的常演劇目則有《枇杷山上英雄血》（1954）、《梟雄虎將美人威》（1968）、《蓋世雙雄霸楚城》（1966）和《雙珠鳳》（1957）[4]。此外，麥炳榮、鳳凰女的《十年一覺揚州夢》（1960）和《榮歸衣錦鳳求凰》（1964）雖然不常演出，但堪稱「奇葩」。

話說回來，1950 年代是香港粵劇的輝煌時代，原動力固然是來自一代編劇大師唐滌生的粵劇改革，和任劍輝、芳艷芬、白雪仙、何非凡、吳君麗等紅伶努力下的協同效應。當中，其實麥炳榮和鳳凰女早已不只嶄露頭角。唐滌生於 1959 年 9 月不幸逝世，任、白至 1961 年才重組「仙鳳鳴劇團」首演由葉紹德執筆的《白蛇新傳》，之後「仙鳳」雖仍間中演出，但沒有再開山新戲，而芳艷芬也於 1959 年告別劇壇，相信種種因素令粵劇觀眾大量流失。

與此同時，香港娛樂文化在 1960 至 1970 年代發生很大變化，是源於新媒體和新形式的興起，與屬於傳統大眾娛樂的粵劇、粵曲產生激烈競爭。這時候，麗的呼聲電視（1957 年啟播）、商業電台（1959 年啟播）、無綫電視（1967 年 11 月啟播）、陳寶珠、蕭芳芳的青春電影、粵語流行曲、國語電影、國語時代曲、歐美電影、歐西流行曲等媒體和形式爭相成為娛樂主流，不斷把粵劇、粵曲、粵劇電影推向邊緣。

4　唐滌生編劇；葉紹德在 1989 年把它改編成《月老笑狂生》，由林家聲主演。

從當代粵劇發展的進程來看，麥炳榮、鳳凰女及「大龍鳳」的班主、一眾編劇、演員和拍和樂手崛起於「後唐滌生時代」的1960年代，並且奮鬥至1970年代。他們在粵劇低潮中力爭上游，最後創造了奇跡，為後世留下一批珍貴的劇目，故「大龍鳳時代」也標誌憑苦幹尋求突破的精神。

　　岳清的《大龍鳳時代——麥炳榮、鳳凰女的粵劇因緣》載錄了詳盡的傳記、掌故、首演劇目和圖片資料，既填補了過去研究的空白，也為香港粵劇觀眾提供珍貴的集體回顧和回憶，並將成為研究者珍貴的參考文獻。

<div align="right">

陳守仁教授

2022 年 6 月 16 日

於西灣河太平洋咖啡

</div>

大龍鳳時代——麥炳榮、鳳凰女的粵劇因緣

緣起

　　2006 年電影研究工作者阮紫瑩引領我會見名伶鳳凰女的表弟許釗文。想不到與釗叔茶敘後，一見如故。釗叔自幼由龍虎武師出身，浸淫在戲班超過五十年，對台前幕後瞭如指掌。

　　許釗文多年來輔助鳳凰女處理班政，也是她的御用經理人。2007 年 7 月，釗叔離開人世。他有一個心願，就是想我為大龍鳳六七十年代的輝煌歷史，寫下點點滴滴，也讓讀者可以欣賞他珍藏的部分圖片。

　　大龍鳳劇團的戲碼除了南北派武打精彩，還採用很多古老排場，刻意保持傳統粵劇的風貌。在 1960 至 1970 年代，大龍鳳培育出不少梨園人才，如李奇峰、余蕙芬、高麗、潘家璧、何偉凌、阮兆輝、梁漢威、梁鳳儀、李若呆、陳永康、李龍、李鳳等。

　　在此謹向潘家璧、徐嬌玲、阮紫瑩、阮兆輝、桂仲川、陳守仁、黃文約、劉益順、潘惠蓮、賴偉文諸位，表達深切謝意。感謝他們慷慨借出珍藏品，如照片、特刊、報紙曲詞、戲橋等。並特別鳴謝保良局歷史博物館鼎力協助，找出豐富的館藏物品，以供讀者參詳。

岳清

2021 年 8 月

大龍鳳鐵三角

仙鳳鳴稱「任白波」為鐵三角，大龍鳳也有鐵三角，就是麥炳榮、鳳凰女和譚蘭卿，他們成就了大部分大龍鳳的經典戲寶。以下看看三位名伶的藝途發展。

麥炳榮小傳

　　麥炳榮（1915－1984），人稱「六哥」，以武工為首本，最擅古老排場，功架獨特。他自十二歲便落紅船，師事自由鐘。因他擅武戲，火氣十足，有「牛榮」的綽號。麥炳榮由手下、包尾小生、二幫小武、正印小生，逐步升上文武生位置。他曾參加人壽年、普齊天、萬華天、國豐年、大羅天等名班；成名後，曾在薛覺先（1904－1956）、馬師曾（1900－1964）等率領的劇團演出。1938 至 1940 年在覺先聲劇團擔任包尾小生，與薛覺先配戲，參演過薛氏著名的「四大美人」系列。

入戲行邊做邊學

　　1961 年，鄭孟霞在麗的呼聲銀色電台訪問了多位紅伶明星，其中麥炳榮有五輯，逢星期二、四晚上八時四十五分播出。節目中麥炳榮憶述很多早年學習粵劇的經過。1930 年代，黃醒伯、羅家樹訂麥炳榮去越南，以月薪 360 元擔當正印小武。同台演出的還有譚玉蘭、段劍沖、盧雪容等前輩，劇目是一些麥氏從來未演過的戲，如《沙三少大送子》、《賣怪魚龜山起禍》等，羅家樹更教導

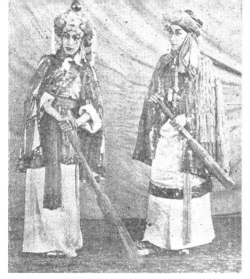

薛覺先反串飾西施，麥炳榮飾范蠡。
（1939）

麥炳榮師父自由鐘（桂仲川藏品）

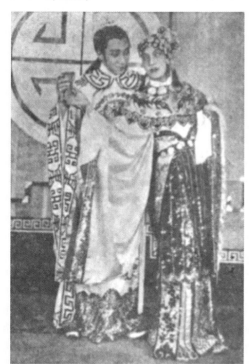

麥炳榮飾唐明皇，薛覺先反串飾楊貴妃。
（1940）

麥炳榮的武場戲夠威武

麥炳榮一些古老排場。又有一次到上海演出，麥炳榮和關影憐、徐杏林、徐人心、蛇王坤、梁寶蓮等一起。麥炳榮當上文武生，其中一齣《武松殺嫂》，由關影憐執手教導。

從上海回到廣州後，加入大羅天，小生麥炳榮、小武黃鶴聲、花旦李艷秋陳醒儂、丑生王中王謝劍英、武生笑春華等在海珠戲院演出。一連十四天，每天不同戲碼。最叫座的劇本有《母血洗兒刀》、《傾國桃花》，還有多部新劇等。麥氏表示甚麼角色都做，一時掛白鬚，一時掛黑鬚，極富挑戰性。黃鶴聲離開大羅天到萬年青後，麥炳榮就和黃千歲、呂玉郎、梁蔭棠等變成兄弟班合作。

回憶覺先聲的歲月，由於麥炳榮是包尾小生，最初是沒有戲分、沒有對白的。當時薛覺先有很多時裝戲，麥炳榮都是飾演陪審員、法庭書記等，完全不用說對白，只坐在舞台上，看台上主角做戲。麥氏清楚記得《恨不相逢未嫁時》，他在台上竟然睡着了，被薛覺先發現，在他臉上打了一巴掌。這次被打醒的經歷，令麥炳榮自此很留意自己在台上的舉止。後來，薛覺先推出「四大美人」系列，麥炳榮就有機會與薛覺先的反串花旦配戲。從特刊上的造型照看來，有王允配貂蟬、范蠡配西施、唐明皇配楊貴妃。對於新演員來說，起了很大的鼓舞作用。

拍盡著名花旦

1941年麥炳榮受聘於美國舊金山，因太平洋戰爭爆發，在美國過了七年戲人生活。戰事結束後，麥炳榮回港繼續參加各大

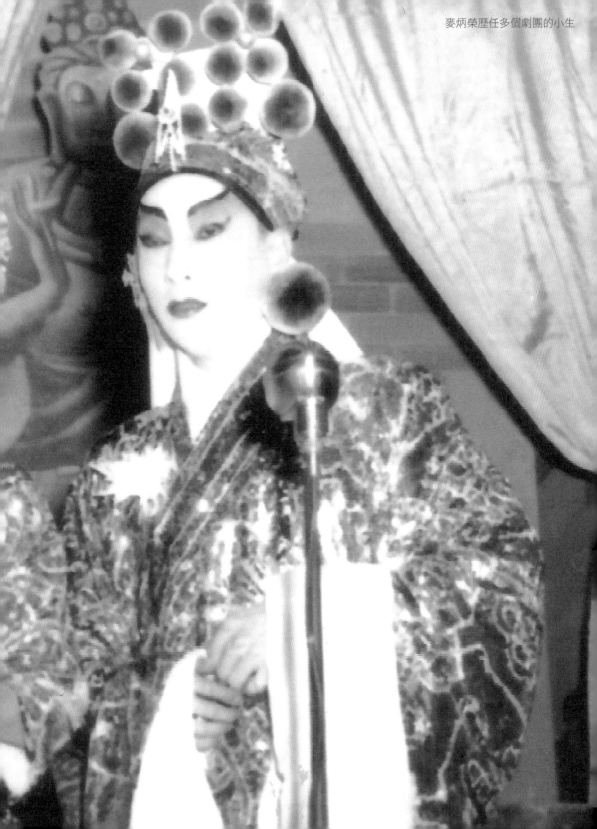

劇團，他不計較名分，有戲德，不欺台，深受班主和觀眾歡迎。
1947 年，麥炳榮在前鋒劇社演出《銅雀春深鎖二喬》、《拗碎靈
芝》、《姐妹碑》等；1948 年 9 月，參與何非凡、楚岫雲領導的
非凡響，劇目有《月上柳梢頭》、《秋墳》、《一曲鳳求凰》、《腸斷
十三弦》等。另外，他也曾參加羅品超和上海妹領導的雄風劇團，
演出《鐵馬銀婚》、《曾經滄海難為水》、《天堂地獄再相逢》等。
1950 至 1951 年，麥炳榮加盟新馬師曾和芳艷芬領導的大龍鳳劇
團，演出《魂化瑤台夜合花》、《艷陽丹鳳》、《一彎眉月伴寒衾》、
《萬里琵琶關外月》、《蒙古香妃》等。

　　麥炳榮參加名班眾多，如前鋒、金鳳屏、新萬象、新艷陽、
一枝梅、祁筱英、麗聲等，名劇有《銅雀春深鎖二喬》、《吳三桂
與陳圓圓》、《新封神榜》、《枇杷山上英雄血》、《香羅塚》、《黃飛
虎反五關》、《十奏嚴嵩》等。合作過的著名花旦包括上海妹、芳
艷芬、紅線女、余麗珍、羅麗娟、鳳凰女、羅艷卿、吳君麗、秦小
梨、黃金愛、譚倩紅、南紅、李寶瑩、鍾麗蓉等。

成名作《銅雀春深鎖二喬》

　　《銅雀春深鎖二喬》是麥炳榮的成名作，首演於 1947 年 7
月，由莫志勤、余炳堯合編。前鋒劇社於太平戲院公演第二屆，演
員有陳燕棠、上海妹、麥炳榮、衛少芳、少新權、半日安、梁瑞
冰。《銅雀春深鎖二喬》分上、下卷演出，故事其實是根據《三國
演義》改編。

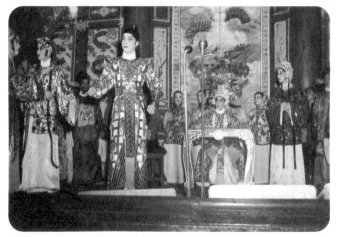

黃千歲（前）、麥炳榮（後中）

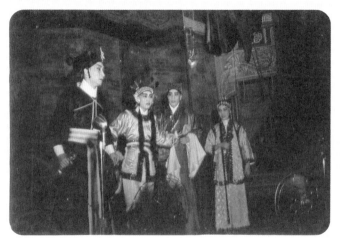

麥炳榮、梁無相、石燕子於新龍鳳劇團（1953）

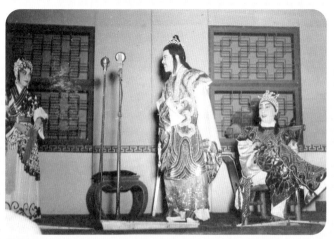

芳艷芬、歐陽儉、麥炳榮在金鳳屏劇團（1953）

後來在 1950 年代，麥炳榮多次重演此劇，主要都是演出下卷，即是《三氣周瑜》的戲碼。《銅雀春深鎖二喬》下卷分為八場：一、周瑜巧佈美人計；二、甘露寺劉備招親；三、趙子龍午夜催歸；四、二喬妙論戲周郎；五、周瑜血戰蘆花蕩；六、柴桑口周瑜歸天；七、曹操妙計奪佳人；八、銅雀台二喬飲恨。

《蘆花蕩》一折是粵劇傳統劇目，有別於京劇的演繹，粵劇南派不重開打，而以南派小武的表演程式來吸引觀眾，例如抽象過橋、暈倒醒來搲手搲腳等特色動作及表演。著名編劇家蘇翁於報章專欄「我談粵劇」寫過一篇題為〈怕蘆花蕩難再〉的文章，他憶述：「由於麥炳榮的蘆花蕩演出煞食，《銅雀春深鎖二喬》也就成了麥炳榮的招牌貨。我當年在太平戲院看過，蘆花蕩一場，麥炳榮單人匹馬，水髮拖槍，大演南派功架，與今時林家聲所演出的截然不同，另有一番意境。」

另一位電影導演劉丹青的報章專欄，題為〈麥炳榮一絕蘆花蕩，堪稱快將失傳佳作〉的文章中也說麥炳榮「運用粵劇的傳統古老架子，表現出混戰後，座騎誤入蘆花蕩，身陷沼澤泥濘之中，一一要用身段、功架演出墮馬、提馬、洗身、帶馬等抽象化優美的功架，同時還得跟古老吹口管樂、鑼鼓、敲擊的節奏，難度之大，幾乎到了失傳的地步。」劉丹青把此折《蘆花蕩》拍成紀錄片，可惜後來被電影戲劇專家馬雲花加士要求相贈帶返外國，以作收藏。麥炳榮以南派武戲見稱，演出的古老排場也比較正宗。麥炳榮的唱功也不容忽略，雖然天賦聲線不佳，但唱腔動聽，令觀眾印象深

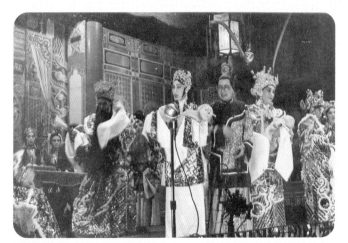

紅線女、半日安、麥炳榮

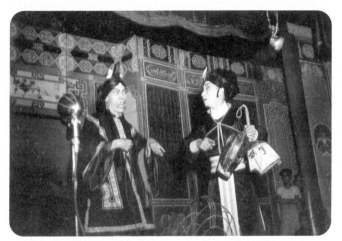

靚次伯反串老婦、麥炳榮

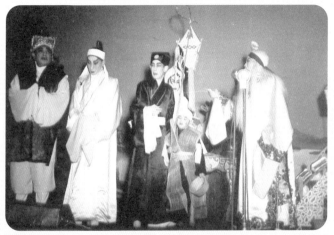

梁醒波、麥炳榮、新馬師曾、靚次伯演出《百行孝為先》（1952）

刻，特別是《周瑜歸天》一折，讓很多觀眾認同他的唱功。

1970 年 9 月至 12 月，大龍鳳於皇都戲院、太平戲院等地開鑼。當年粵劇處於淡風，極難有演出機會。麥炳榮、鳳凰女、林錦棠、任冰兒、李龍、李鳳等演出《鳳閣恩仇未了情》、《梟雄虎將美人威》、《清官錯判香羅案》等劇，其中數度點演《銅雀春深鎖二喬》，足見此劇的號召力。

準時開鑼有口碑

麥炳榮是行內知名的愛車人士，經常更換新車，如美國的標域、潘迪，歐洲的 DKW、富豪、平治，英國的積架等。演藝傳承方面，麥炳榮正式行拜師禮收下的徒弟為阮兆輝，而沒有拜師、跟隨落班的則有玫瑰女和梁鳳儀。1965 年 6 月，麥炳榮當選第十一屆八和主席，鳳凰女、鄧碧雲擔任副主席，陳錦棠（1906－1981）為財務組副主任。

麥炳榮最得意的弟子是阮兆輝，他早年對林家聲也非常器重。薛覺先去世後，林家聲演出《花染狀元紅》，六哥為扶掖後進，屈居小生，當時林家聲初挑大樑，而他毅然作副車，真的是胸襟廣闊。六哥在 1960 年代初擔綱大龍鳳，小生就是林家聲，他不但教家聲演戲，更將劇中戲分多撥一些予家聲，可說是盡心栽培。

六哥從來不強爭戲分，對劇本的要求只有一項，就是有一兩場讓他發揮便足夠。六哥年輕時是擅演不擅唱，為了擔正文武生，在唱功方面痛下苦功。他年輕時聲音很沙，後來低音醇厚了，聲音

後排左起：黃炎、譚倩紅、梁飛燕、黃千歲。前排左起：麥炳榮、梅少芝、芳艷芬、陳錦棠

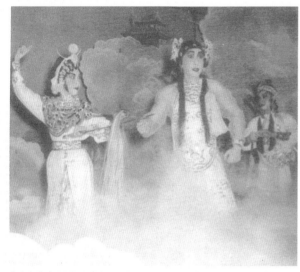

《白蛇傳》中芳艷芬飾白素貞，麥炳榮飾仙童。（1958）

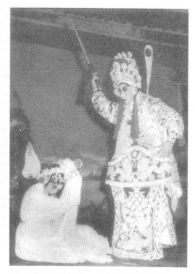

芳艷芬飾白素貞，麥炳榮飾韋陀。

反而清晰了許多。編劇家葉紹德在 1968 年正式為他編寫劇本，一個是《箭上胭脂弓上粉》，一個是《梟雄虎將美人威》。兩個戲中，六哥嫌《箭上胭脂弓上粉》場口太密、唱段太多，反而愛演《梟雄虎將美人威》。德叔說六哥個性率直、不苟言笑，但對演戲非常認真；在戲行淡風一片的日子，他領導大龍鳳在皇都演出，準時開鑼，準時散場，讓觀眾可以乘搭電車回家，這種準時開鑼的好習慣，可說是由他開始的。

電視劇《奇兵三十六》

1978 年麗的電視播放的《奇兵三十六》，是麥炳榮唯一一部電視劇。此劇共有十三集，每周播放一集，由吳德編劇，吳回編導，李兆熊監製。演員包括麥炳榮、李影、羅石青、楊家安、許英秀、周吉、柳影虹、譚一清、歐陽佩珊、梁漢威等。劇集每次都用不同的奇謀妙計作主題，主要講述以麥炳榮為首的一個集團，出盡渾身解數，周旋於黑白兩道，去爭奪錢財或寶物。

這次拍電視劇的體驗，令麥炳榮無意再涉足電視圈。他表示部分電視工作人員對老一輩藝人欠缺尊重，老一輩藝人要適應這個新媒體的操作模式，顯得有點違和。同時，由於拍電視劇的節奏比拍電影更急速，考慮到自己的身體狀況，恐怕體力難以支持，故此他再沒有接拍任何電視劇的念頭。

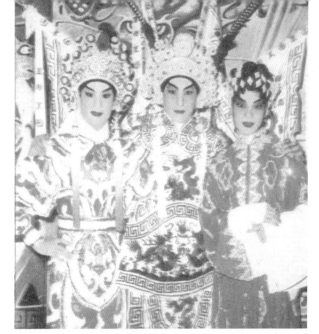

麥炳榮對林家聲非常愛護

麥炳榮、靚次伯《鳳閣恩仇未了情》留影

麥炳榮與愛車留影

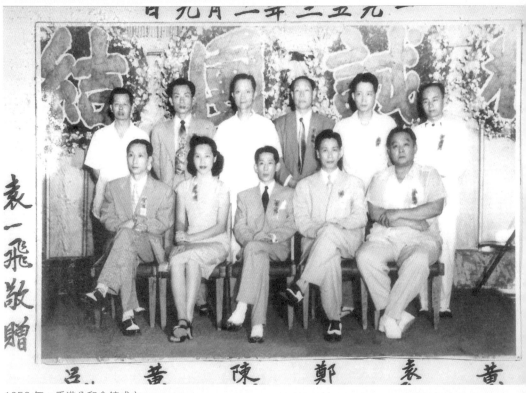

1953年，香港八和會館成立。
後排左起：呂楚雲、黃超武、陳宗桐、鄭炳光、袁一飛、黃炎。
前排左起：麥炳榮、芳艷芬、新馬師曾、陳錦棠、梁醒波。

大龍鳳時代——麥炳榮、鳳凰女的粵劇因緣

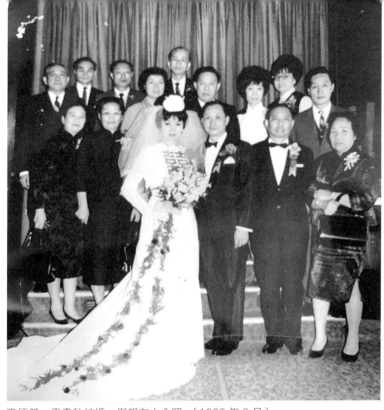

麥炳榮、于素秋結婚，與親友大合照。（1966年2月）

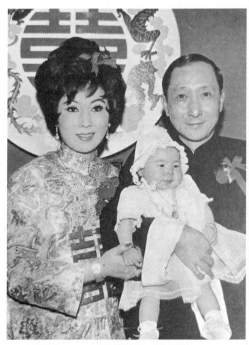

于素秋、麥炳榮為女兒彌月宴客

麥炳榮、李寶瑩合組榮寶劇團

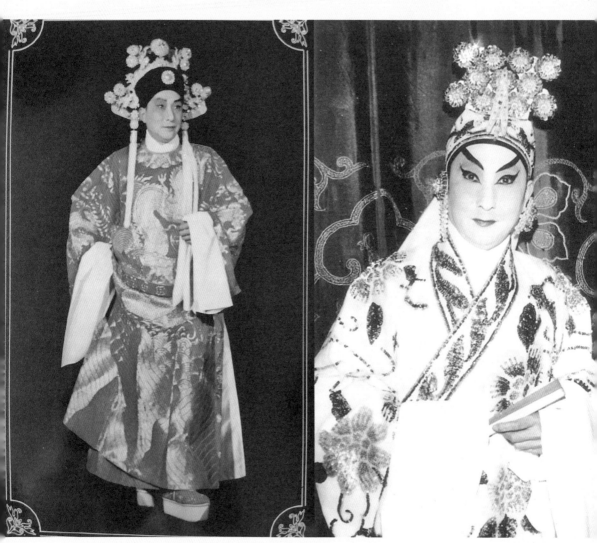

麥炳榮演出過不少文場戲

鳳凰女師父紫蘭女

大龍鳳時代——麥炳榮、鳳凰女的粵劇因緣

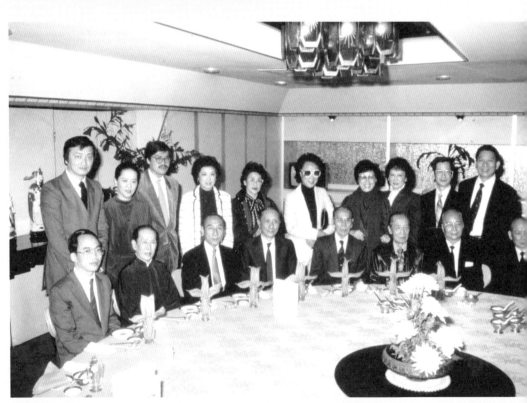

1980 年，香港八和會館宴請廣東粵劇院同人，紅伶雲集。

鳳凰女小傳

鳳凰女（1925－1992），原名郭瑞貞，師父是紫蘭女，十二歲便落班由梅香做起。戰前已參加馬師曾的太平劇團，擔任梅香。香港淪陷後，在廣州外圍演戲，在廖俠懷的大利年班裏任第四花旦。那時演戲的環境很艱苦，而她的私伙不多，只有三件海青。廖俠懷見她夜夜在台口觀看老倌演出，為人又聰明伶俐，便提拔她為三幫花旦，讓她在廖派首本戲《本地狀元》中有所發揮；雖然她沒有私伙裝身，但演技和唱功都令班中上下另眼相看。

1942 年，鳳凰女在澳門參與不少劇團演出，如在義擎天、樂同春等劇團擔任幫花，積累了豐富的舞台經驗。每天不同戲碼，對鳳凰女來說全部是新戲，都是考驗。義擎天合作演員有靚少鳳、趙蘭芳、劉月峰、劉克宣等。同年 9 月至 10 月，樂同春在清平戲院演出，由沖天鳳、陳艷儂領軍，劇目有《海上女霸王》、《孟麗君》、《賊中緣》、《陳宮罵曹》等。鄧碧雲、鳳凰女擔任二幫和三幫花旦，這對好姐妹年輕勤奮，建立了深厚情誼。

其後數年，鳳凰女聲名鵲起，升上二幫花旦，演出頻繁。1947 年，鳳凰女參加非凡響擔任二幫花旦，正印是何非凡、楚岫雲，他們在廣州的《情僧偷到瀟湘館》十分聞名。1948 年，白玉堂（1901－1994）、芳艷芬組成大龍鳳，在四鄉一帶演出《夜祭雷峰塔》，鳳凰女飾演小青。

越南成名經歷

鳳凰女大概於 1950 至 1951 年往越南西貢粉墨登場，最初觀眾不太捧場，票房慘淡。羅家權與鳳凰女一起前往越南，就提議全班人演反串戲，鳳凰女表示贊成。豈料羅家權提議《情僧偷到瀟湘館》，是所有男演員反串花旦，鳳凰女則反串做賈寶玉，唱何非凡的首本戲〈怨婚〉、〈寶玉逃禪〉，因為她曾在非凡響當過二幫花旦，故此班中兄弟認為有把握應付。鳳凰女唯有硬着頭皮，學凡腔去唱主題曲，結果受到觀眾歡迎，有了不俗的口碑。

其後鳳凰女推出嫁妝戲《蝴蝶夫人》，連演數十場，大受戲迷追捧。從劇照上看，鳳凰女穿上越南服飾，應該不是扮演日本女子，似是以越南女子的身份作為劇中人物。與鳳凰女配戲的都是越南當地的演員。不同地域，不同組合，不同時空，成就了各種模式的粵劇版《蝴蝶夫人》。隨着年月消逝，劇本的文字已經無法尋覓，不能比較文本內容。僅餘零星劇照、戲橋，若隱若現《蝴蝶夫人》的雪泥鴻爪。有一點共通的就是故事改編自普契尼的歌劇《蝴蝶夫人》，粵劇團在戲服、道具、佈景等方面都得重新購置，無疑使成本加重，可是劇團卻克服種種困難來演這齣戲。

長期二幫王

鳳凰女回港後，受到班政家呂楚雲注意，獲邀請加入大好彩，和新馬師曾、紅線女、陳錦棠合演《萬惡淫為首》；鳳凰女飾庶母陳氏一角，演得有聲有色，從此多演反派戲路。鳳凰女是長期

鳳凰女的早期花旦裝扮　　　　　　　1950 年代初，鳳凰女在越南反串生角。

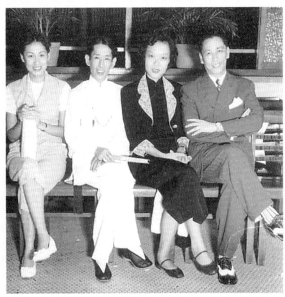

紅線女、新馬師曾、鳳凰女、陳錦棠合演《萬惡淫為首》（1952）

「二幫王」，多年來效力多個劇團：1953 年在鴻運演出《富士山之戀》、《燕子啣來燕子箋》、《紅了櫻桃碎了心》；1954 年在真善美第二屆的《清宮恨史》演慈禧太后；1956 年參與麗士《蟹美人》；1957 年憑錦添花《紅菱巧破無頭案》受到一致好評；1958 年在麗聲演出《白兔會》、《百花亭贈劍》等。

　　1958 年女姐參加鳳凰劇團，任正印花旦，首演《金釵引鳳凰》，受到觀眾歡迎。女姐遂決定從此改任正派角色，連其後的電影亦不再擔當反派奸角。環顧當時香港的花旦人才，紅線女早已返回廣州，芳艷芬因結婚而息影，白雪仙因唐滌生逝世萌生退休之念，令花旦人才缺乏，造就了鳳凰女走上正印之路。

開拓刁蠻戲路

　　自從當上正印花旦，鳳凰女堅持重新學習基本功，每天早上九時至十一時，風雨不改。幾年間，女姐聘請了胡鴻燕、許君漢、祁彩芬等北派名師，教授北派武功以改善身手。她又聘請名宿陳鐵英教授生角戲，令其反串男裝時更加盡善盡美。1960 至 1970 年代，鳳凰女除了在大龍鳳擔任正印花旦，還領導鳳求凰、新鳳凰、新龍鳳、喜龍鳳等劇團。與她合作的文武生有麥炳榮、新馬師曾、黃千歲、鄧碧雲等，名劇包括《桃花湖畔鳳求凰》、《榮歸衣錦鳳求凰》、《結髮恩情深似海》、《癡鳳狂龍》等。

　　1965 年 9 月，麥炳榮、鳳凰女前往美國，領導龍鳳劇團在紐約金都戲院登台。其他演員有艷桃紅、何驚凡、司馬文郎、顧青

鳳凰女於《清宮恨史》飾慈禧，鄭碧影
前往探班。（1954）

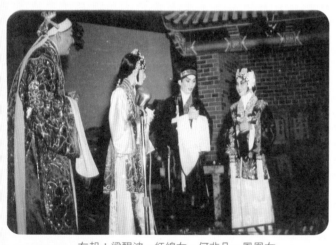

左起：梁醒波、紅線女、何非凡、鳳凰女

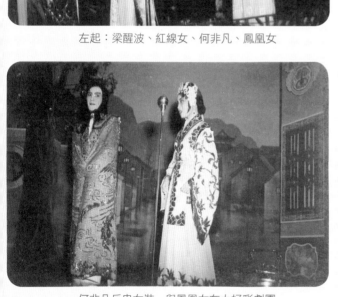

何非凡反串女裝，與鳳凰女在大好彩劇團。

峰、朱秀英、黃金龍、自由鐘、婉笑蘭、胡鴻燕、小龍駒，演出劇目《慧劍續情絲》、《龍門客店鳳藏龍》、《三氣周瑜》。這次難得是自由鐘、麥炳榮師徒同台。

1984 年，麥炳榮逝世後，鳳凰女要找旗鼓相當的拍檔很不容易。雖然粵劇界還有一個新馬師曾，也是她經常合作的拍檔，但不知為何自從在香港藝術節演出過後，新馬就轉為與南紅，甚至後來的徒弟曾慧合作，就是再沒有找鳳凰女。

本來鳳凰女對年輕文武生宇文龍很是欣賞，二人亦曾在香港仔神功戲合作，覺得十分合拍。可惜宇文龍在一次赴美國演出途中發現患有癌症，回港便病逝了。女姐每次提起宇文龍都甚覺可惜，以後更難覓得合意的後輩合作。

從電視到電台

鳳凰女曾經於無綫電視主持《各位觀眾，鳳凰女小姐》（1975－1976）節目，她妙語連珠、風趣幽默，常常令觀眾發出笑聲。女姐喜歡做喜劇，答允演出《女人妙到極》（1978），貫穿不同階層的職業女性，每集扮演一個人物，如貴婦、家庭主婦、小姐、記者等。在劇集《師姐出馬》（1978－1979）中，鳳凰女和張雷合作查案，扮演千奇百怪的人物，積極發揮喜劇本色。

女姐性格爽朗，與很多媒體都合作愉快。1988 年 4 月至 11月，她在商業電台與楊振耀合作主持《女姐女姐我問你》，節目內除了回顧女姐在娛樂圈的見聞趣事，還有聽眾來電訴心聲的環節，

1958 年，鳳凰女在越南演出的小冊子。

任冰兒、鳳凰女在越南留影

女姐為他們的生活問題、感情困擾提供意見和慰解。綜觀粵劇界的前輩，這樣與時並進在電台主持節目，鳳凰女真是思想前衛的一位啊！

女姐生活簡單樸素，平日除了喜歡與年輕人喝茶閒談，就是愛打麻雀。向佛以後，她每天都唸經，曾經表示唸經使人心境平靜；有空就在早上與徒弟們練功，因此那時她的身體狀況很好。其後鳳凰女跟隨兒女移居美國，享受天倫之樂。

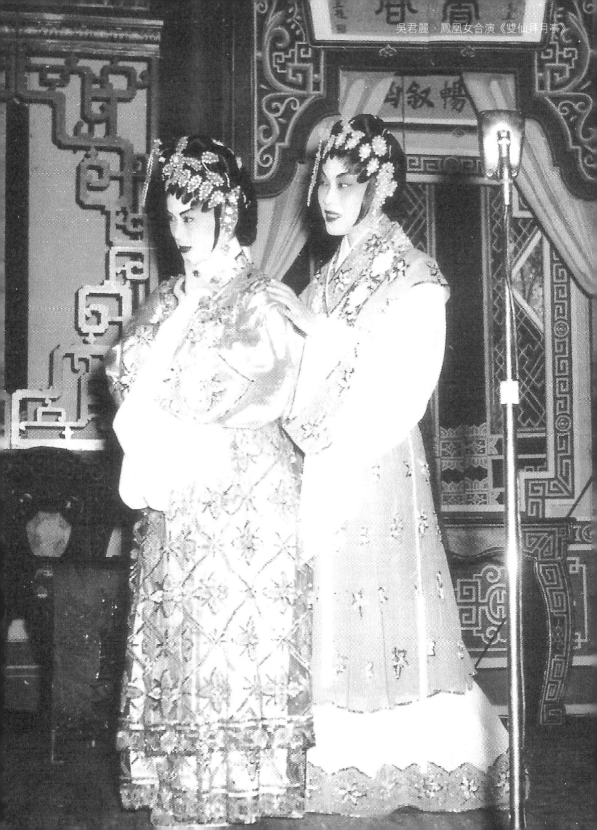

吳君麗、鳳凰女合演《雙仙拜月亭》

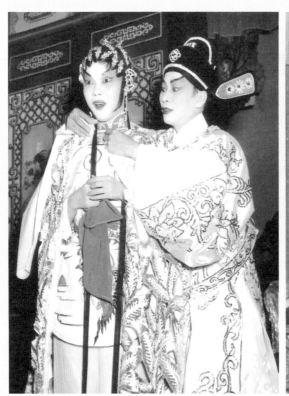

鳳凰女、陳錦棠合演《紅菱巧破無頭案》

黃千歲在曼谷，擔任鳳凰劇團的文武生。

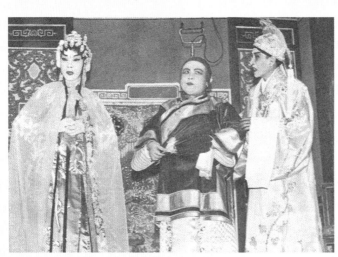

鳳凰女、譚蘭卿、新馬師曾合演《胡不歸》

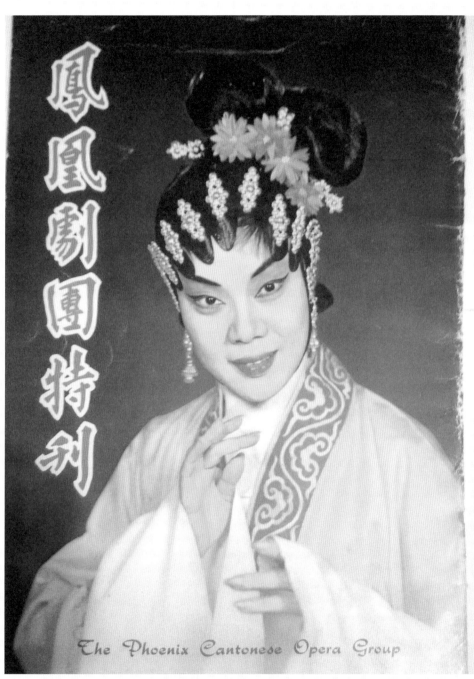

The Phoenix Cantonese Opera Group

1965 年，鳳凰劇團在曼谷演出的特刊。

鳳凰女、林季廉（右）為女兒彌月宴客，與何非凡留影。

大龍鳳時代——麥炳榮、鳳凰女的粵劇因緣

後排左起：九大姐之英麗梨、許卿卿、李香琴、朱日紅、譚倩紅。
前排左起：羅艷卿、于素秋、吳君麗、鄧碧雲、林鳳、鳳凰女、余麗珍、南紅。
此照攝於成立八牡丹的聯歡大會。

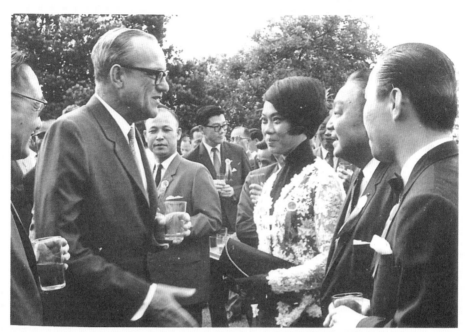

鳳凰女、梁醒波與港督戴麟趾相見歡。

後排左起：吳仟峰、陳笑風、陳小莎、郭鳳女、新海泉。
前排左起：陳燕棠、鄭幗寶、鳳凰女、陳非儂、吳君麗。

新馬師曾、鳳凰女、梁醒波合演《啼笑因緣》（1979）

1973 年 5 月，鳳凰女、文千歲在南丫島索罟灣演神功戲。

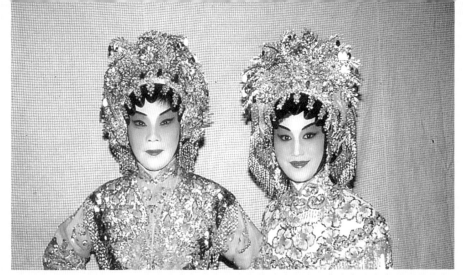

鳳凰女、潘家璧的車裝

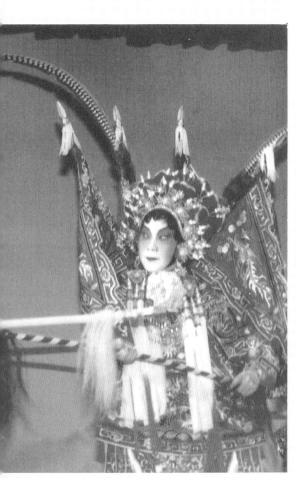

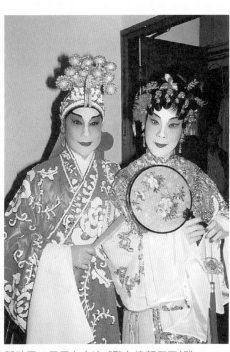

鄧碧雲、鳳凰女合演《艷女情顛假玉郎》，
為三水同鄉會籌款。(1985)

82 4 21

譚蘭卿小傳

譚蘭卿（1908－1981），本名譚瑞芬，廣東順德人，在家中排行第六，人稱「六家」或「六姑」。譚蘭卿生於粵劇世家，父親是老生，除了大哥外，四位姐姐都演粵劇，七弟是班政家。年少時已隨家人落班，到南洋各地演出，那時她的藝名是桂花咸。十八歲時回廣州演戲，才改藝名為譚蘭卿。

早期粵劇分男女班，她在廣州演全女班，憑超卓技藝而聲名大起。她曾夥拍女文武生宋竹卿在大新天台遊樂場演出，她體健豐滿，宋竹卿則高挑瘦弱，於是人們戲稱她倆為「肥蘭瘦竹」。譚蘭卿 1933 年加入馬師曾的太平劇團，兩人合作了不少名劇，如《野花香》、《鬥氣姑爺》、《王妃入楚軍》、《齊侯嫁妹》、《藕斷絲連》、《怕聽銷魂曲》等。

1930 年代，譚蘭卿和馬師曾一起由粵劇界進軍銀幕，成為戰前當紅女星之一。在銀幕上譚蘭卿爭取到驕人成績，太平劇團的戲寶獲片商垂青，不少被搬上銀幕。譚蘭卿在戰前已經完成十五部電影製作。片商要配合太平的台期，待停鑼後，譚蘭卿和馬師曾才有空餘時間拍電影。

香港淪陷後，太平劇團隨即解散。譚蘭卿轉到澳門，陸續在新太平、平安等演出。1943 年後期，黃花節策劃、譚蘭卿領導的花錦繡劇團正式誕生，演員陣容有小飛紅、梁國風、陶醒非、小覺天、盧海天、譚秀珍等。劇目有著名連台戲《鍾無艷》、《蕩婦》、

《花開錦繡》、《淚灑相思地》、《楊貴妃》等。

六姑是有名的小曲王，所以新劇上演都加以標榜，如《桃李爭春》的廣告就表明有小曲十五支，並由爵士鼓樂拍和。1944年至和平時期，花錦繡、太上、新聲三足鼎立，成為澳門著名的長壽戲班，每有新劇上演，各班都出盡法寶競爭，以招徠觀眾。譚蘭卿在1940年代中期日益肥胖，令她在舞台或銀幕上都受到一定限制。

1950年代，譚蘭卿由主角變為綠葉，成功轉型為丑行，包括女丑和反串男丑，走諧趣路線，大受歡迎。參與的粵劇團有女兒香、新華、花錦繡、美人威、寶寶、麗士、麗春花、五福、新景象等，開山劇目有《萬里長城》、《枇杷山上英雄血》、《蟹美人》、《千紅萬紫麗春花》、《清官斬節婦》等。1950年，她曾經以花旦姿態，與薛覺先、上海妹演出新編粵劇《癡郎枕畔兩蠻妻》、《楊玉環三氣江采蘋》等。1952年，她再次當正印花旦，拍文武生陸驚鴻，演出《安祿山與楊貴妃》、《鍾無艷》等。

1960年代，譚蘭卿在大龍鳳劇團，開山戲寶有《十年一覺揚州夢》、《百戰榮歸迎彩鳳》、《雙龍丹鳳霸皇都》、《刁蠻元帥莽將軍》、《鳳閣恩仇未了情》等。除了大龍鳳，六姑也參加鳳求凰、新鳳凰、五王等劇團演出，開山劇目有《玉馬情挑金鳳凰》、《今宵鸞鳳慶和鳴》、《金榜題名三狀元》。她合共參演逾百部電影，角色的形象十分多元化。

譚蘭卿演戲，有例不帶劇本上台，憑她良好的記憶力，不需要在戲台上再看劇本，也能應付自如。她不但記熟自己的曲白，也

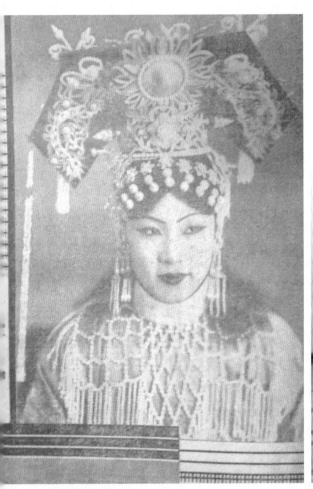

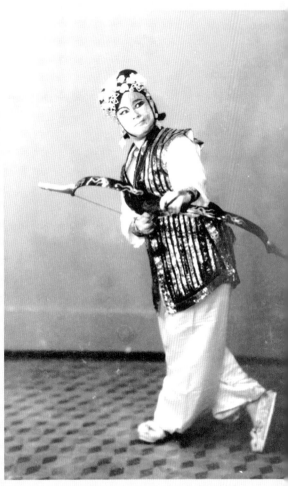

1930年代，譚蘭卿擔任太平劇團的正印花旦。　　1944年，譚蘭卿開面，在澳門演連台戲《鍾無艷》。

記熟別人的曲白，甚至連演出時的每一個動作都記得一清二楚。

　　大龍鳳劇團一些比較少演的劇本，某些鑼鼓與動作，大家都記不清楚，遇到某些劇本上或演戲時的難題，都會先請教六姑。幸好有譚蘭卿把全劇所有動作清楚地說出來，就連麥炳榮與鳳凰女都不禁同聲大讚六姑好記性。其實記憶力雖有幾分屬於天賦，但也可以從長時間訓練得來，以前的粵劇演員長年累月地演出，若不記熟劇本，簡直不能演戲。譚蘭卿雖然天賦聰明，但對演出很認真，足見不是自恃聰明而鬆懈。這位前輩藝人，確實值得我們尊敬。

　　1960 年代，班主何少保組成的大龍鳳劇團戲寶很多，拍成電影的有《十年一覺揚州夢》（1961）、《百戰榮歸迎彩鳳》（1961）、《雙龍丹鳳霸皇都》（1962）、《刁蠻元帥莽將軍》（1962）、《鳳閣恩仇未了情》（1962）等。現在不少年輕演員要演大龍鳳的戲碼，都會參考這批電影。

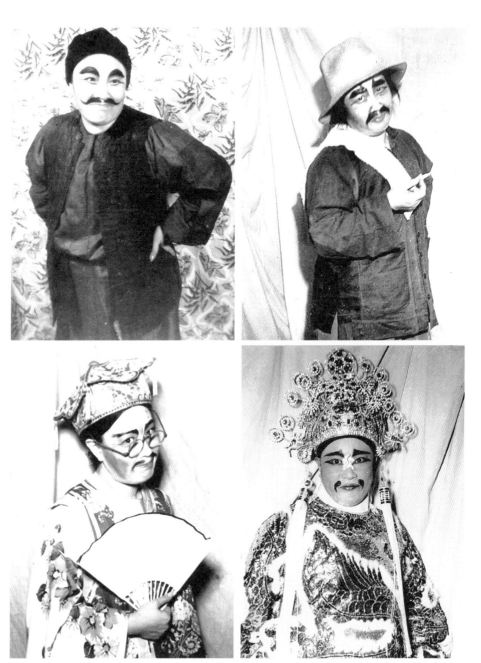

譚蘭卿反串男丑的扮相

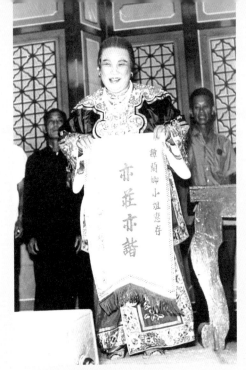

譚蘭卿接受主會頒贈的錦旗

譚蘭卿擅演惡家姑

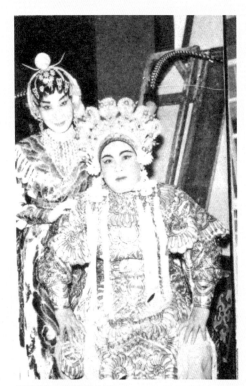

陳好逑、譚蘭卿合照

大龍鳳時代——麥炳榮、鳳凰女的粵劇因緣

雙班制演《武松殺嫂》，譚蘭卿飾王婆。

大龍鳳
編劇人才

大龍鳳經歷廿載的悉心經營，合作過的編劇家很多，如孫嘯鳴編《如意迎春花並蒂》、《虎將蠻妻》；潘焯編《蓋世雙雄霸楚城》、《慧劍續情絲》；葉紹德編《梟雄虎將美人威》、《箭上胭脂弓上粉》；梁山人編《龍門客店鳳藏龍》、《鳳凰裙下龍虎鬥》等。比較著名的編劇家還有李少芸、潘一帆、徐子郎等。許多名劇，更是集體創作，先由劉月峰度橋，即是設計場面和分幕，再由編劇家下筆寫作。

劉月峰

劉月峰（1919－2003）本是澳門崇實中學高材生，熱愛體育和戲劇，是各種球類的好手。曾經代表澳門到香港、新加坡兩地比賽，獲得不少佳績。畢業後，劉月峰由友人介紹加入馬師曾的太平劇團，三個月後被派出場當兵。又三個月後，友人再介紹他到廣州先施公司天台的粵劇場當拉扯，與李瑞清、梁淑卿等合作。不久李瑞清、葉弗弱組成中型班，巡迴四鄉，邀請劉月峰加入。半年後，始回廣州，參加新馬師曾、譚玉蘭的玉馬劇團，劉月峰升上二步針，擔綱主演日戲。「七七事變」後，他追隨新馬師曾到上海。1940 年返回香港，參加陳錦棠的錦添花，劉月峰與鄧碧雲、胡迪醒、區楚翹等，成為旗下八大藝員。香港淪陷後，劉月峰轉到澳門，參加不同粵劇團的演出。又隨陳非儂經廣州灣入廣西，巡迴獻

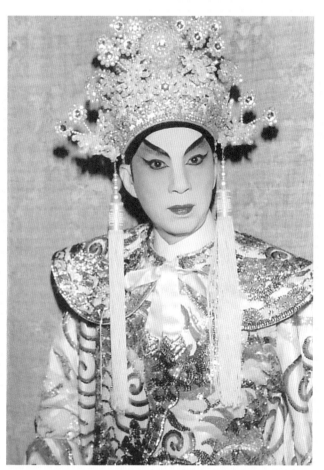

劉月峰

藝達三年。和平後，他陸續在廣州、越南、新加坡、馬來西亞等地與眾多名伶合作，演出長達六年。

　　1960 年代，他成為知名小生，曾參加大龍鳳劇團及香江粵劇團，主要合作演員為麥炳榮、鳳凰女、梁醒波、譚少鳳等。又參與演出多部電影，如《十萬童屍》（1958）及《王寶釧》（1959）等。在《十年一覺揚州夢》中，劉月峰與林家聲於黑夜對打（仿排場《王彥章撐渡》）的演出為人所樂道。劉月峰晚年居於美國西雅圖，活躍於業餘粵曲社團。很多大龍鳳、鳳求凰的名劇都由劉月峰參訂，他負責與編劇商討分場和設計劇情，然後由編劇動筆創作，如大龍鳳的《癡鳳狂龍》，鳳求凰的《桃花湖畔鳳求凰》、《榮歸衣錦鳳求凰》等。

　　中篇劇《癡鳳狂龍》的意念，來自劉月峰憶及在英文雜誌看到一篇報道，講述第二次世界大戰後某國一對同父異母兄妹結婚的事，論及戰爭造成的倫理與道德問題。潘一帆認為這是不錯的題材，決定以懸疑手法來寫《癡鳳狂龍》。於是兩人埋頭苦幹，最初寫大綱、列分場，為配合雙班制，以不落幕、不浪費觀眾時間為原則；續而編排劇中情節，培養觀眾情緒，製造高潮；繼而選曲譜、擇詩韻，編劇工作完竣，潘一帆才開始撰曲，寫了三月之久，方告完成。

李少芸

　　李少芸（1916－2002），原名李秉達，廣東番禺人，自小愛好粵劇，有文學修養，時常參與社團音樂演出，長大後專注粵劇編寫工作。他受到名伶薛覺先的賞識，為覺先聲劇團編寫了《歸來燕》、《陌路蕭郎》、《曹子建》、《妒雨酸風》、《再度劉郎》等劇，又為勝利年劇團寫了《文素臣》，在戰前已是成名編劇家。

　　香港淪陷期間，李少芸為羅品超的光華劇團編寫《宏碧緣》、《北河會妻》、《王寶釧》、《花街慈母》等劇。那時光華的正印花旦是余麗珍，由於與她長期合作，兩人情愫互通而成為模範夫婦。余麗珍（1923－2004）熟悉粵劇古老排場，文武兼備，又能紮腳武打，是全才的花旦。從 1942 至 1965 年，保守估計她演出的粵劇劇目超過二百個，有「藝術旦后」的美譽。和平後的《三月杜鵑魂》、《趙飛燕》、《斷腸姑嫂斷腸夫》、《落花時節落花樓》、《楚雲雪夜盜檀郎》、《十奏嚴嵩》、《新封神榜》、《枇杷山上英雄血》、《紮腳十三妹大鬧能仁寺》、《山東紮腳穆桂英》、《紮腳樊梨花》、《七彩蝴蝶精》等，都是李少芸的劇本。

　　戰後李少芸亦是能幹的班政家，曾與多位名伶合作，如任劍輝、馬師曾、上海妹、薛覺先、白玉堂、關德興、梁無相、何非凡、林家聲等。李少芸在大龍鳳、慶紅佳雙班制時期，編寫了《蠻漢刁妻》、《十奏嚴嵩》，成為日後大龍鳳的戲寶。《蠻漢刁妻》為麥炳榮、鳳凰女度身訂做，配合他們的戲路；至於文戲武做的《十

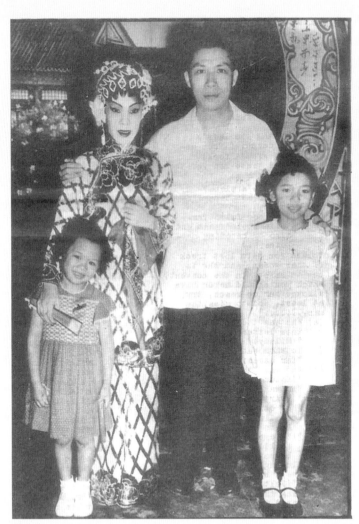

余麗珍、李少芸與兩個女兒合照

奏嚴嵩》，則展示了麥炳榮駕馭文戲的功力。

潘一帆

　　編劇家潘一帆（1922－1985）年輕時已醉心粵劇，抗戰時期跟隨任護花往廣西桂林一帶，以志士班形式演出，宣揚愛國抗戰。和平後，跟隨名伶陳艷儂到廣州發展，慢慢學習編寫粵劇劇本。1950年代，伶人、班政家、音樂家等多喜歡於九龍新新酒店相聚，潘一帆經常在此為他們度戲。後來潘一帆的女兒潘家璧也投身戲行，經常跟隨鳳凰女演出。

　　潘一帆和新馬師曾合作良久，為新馬編寫名劇有《一把存忠劍》、《宋江怒殺閻婆惜》、《周瑜歸天》、《新莊周蝴蝶夢》等。1953年，潘一帆和梁山人合編《光棍姻緣》，演員有余麗珍、上海妹、梁無相、徐柳仙、鳳凰女、鄭碧影、鄭孟霞。潘一帆又為花旦王芳艷芬編寫《梁祝恨史》，首演於1955年11月9日，地點在利舞臺，啟用旋轉舞台，七幢立體佈景。1958年，鳳凰女一償心願，擔任鳳凰劇團正印花旦，以潘一帆編寫的《金釵引鳳凰》受到觀眾歡迎，在香港大舞台公演。他為大龍鳳編寫的名劇計有《花落江南廿四橋》、《蠻女賣相思》、《今宵重見鳳凰歸》、《飛上枝頭變鳳凰》、《百戰榮歸迎彩鳳》、《雙龍丹鳳霸皇都》等。

　　潘一帆班務繁忙，經常為兩班同時開新劇，1962年9月為鳳

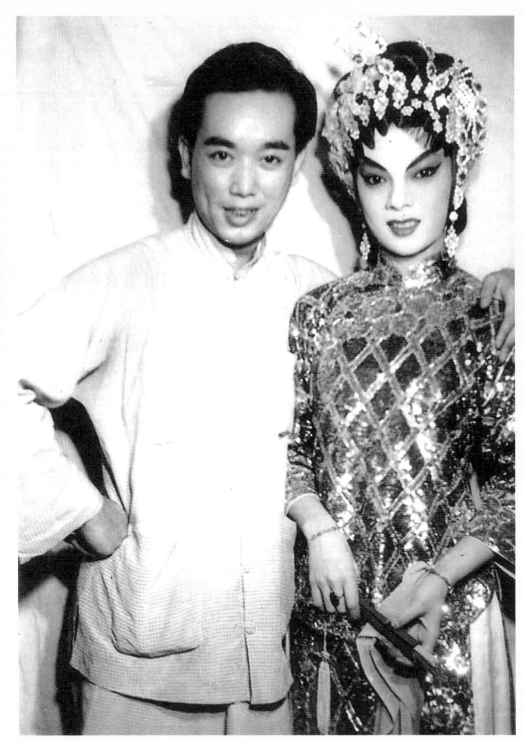

潘一帆與鄭碧影合照

求凰第一屆新編《嫦娥奔月》，又為慶紅佳新編《英雄碧血洗情仇》。1967 年 2 月為大龍鳳編《雙雄爭奪艷嫦娥》，又為慶紅佳編《紅粉痴心慰玉郎》。直到 1970 年代的雙班制，潘一帆仍然不停創作劇本，毅力可嘉，如為慶紅佳編《呂布與貂蟬》、《崔子弒齊君》、《迷宮脂粉將》；為大龍鳳編《殺妻還妻》、《癡鳳狂龍》、《劍底還貞》等。

徐子郎

徐子郎（1936－1965），原名徐家廉，生長於香港，家境富裕，育有一女。寫成《鳳閣恩仇未了情》三年後即去世，聞之者嘆息。[1] 筆者翻查多年的報紙，見過 1956 年的月團圓廣告，黃千歲、蔡艷香、林家聲、陳好逑演出《京都陰陽河》，演員名單上竟有徐子郎。1960 年，徐子郎與凌風體育社戲劇部全人，於麗的呼聲銀台廣播特備粵劇《赤壁風雲》，徐子郎主唱周瑜，為劇中主角。雖然可供追查的資料不多，估計徐子郎喜演、喜唱，是十分活躍的文藝青年。

編劇生涯最繁忙的數年，徐子郎竟為大龍鳳、慶紅佳、慶新

1　以上徐子郎的生平介紹來自曾焯文博士的論文〈鳳閣中西未了情〉（2014）。

聲連環推出新劇，令人讚嘆。細看 1962 年，更驚見徐子郎的勤奮和創作力！他為慶新聲寫《雷鳴金鼓戰笳聲》（1962 年 11 月首演），為慶紅佳寫《英雄兒女保江山》（1962 年 12 月首演），為大龍鳳寫《鳳閣恩仇未了情》（1962 年 3 月 10 日首演）、《不斬樓蘭誓不還》（1962 年 11 月 28 日首演），還為堂皇寫《女帝香魂壯士歌》（1962 年 8 月首演）。這些劇本都流傳下來，無數後輩演員曾經演過。

　　1960 至 1964 年間的徐子郎作品，還有大龍鳳的《十年一覺揚州夢》、《刁蠻元帥莽將軍》及《彩鳳榮華雙拜相》；慶新聲的《眾仙同賀慶新聲》、《無情寶劍有情天》及《花開錦繡帝皇家》。他更為慶紅佳編過《九環刀濺情仇血》及《佳人俠盜劍如虹》。

潘焯

　　編劇家潘焯（1921－2003）1949 年來到香港，因外甥關係認識了音樂名家盧家熾，並受其鼓勵，撰曲給張月兒、徐柳仙及梁瑛等著名唱家。1956 年為中聯影業公司編寫《寶蓮燈》電影劇本，開啟舞台鑼鼓歌唱片的先河；其他電影作品包括《情僧偷到瀟湘館》、《璇宮艷史》、《柳毅傳書》、《一曲琵琶動漢皇》、《雷鳴金鼓戰笳聲》等。

　　1960 至 1970 年代，潘焯主要為新馬、大龍鳳、慶紅佳及慶新

聲等劇團擔任劇務，粵劇作品包括慶新聲的《近水樓台先得月》，
慶紅佳的《碧血紅顏望夫歸》、《除卻巫山不是雲》，家寶的《林
沖》、《戎馬金戈萬里情》和《春風還我宋江山》，大龍鳳的《蓋世
雙雄霸楚城》、《慧劍續情絲》，錦添花的《烽火擎天柱》等。

葉紹德

　　葉紹德（1929－2009）於 1951 年開始撰寫粵曲，並於 1952
年追隨音樂名家王粵生，代寫電影插曲。後由王氏介紹，結識唐滌
生，從此在粵劇班中行走。1956 年薛覺先去世後，整理薛氏名劇
《花染狀元紅》。1960 年為何非凡創作《紅樓金井夢》；同年與白
雪仙合作，整理《帝女花》、《紫釵記》等唱片版本。1961 年任仙
鳳鳴之《白蛇新傳》編導組成員，並負責執筆撰寫初稿。1962 年
修訂《再世紅梅記》，1966 年整理《紫釵記》。曾經合作的劇團包
括仙鳳鳴、頌新聲、雛鳳鳴、勵群、慶鳳鳴及鳴芝聲等。

　　德叔寫下的粵劇劇本近百部，創作豐富。他為大龍鳳寫《箭上
胭脂弓上粉》、《梟雄虎將美人威》，為林家聲寫《朱弁回朝》、《樓
台會》，為汪明荃寫《穆桂英大破洪州》，為雛鳳鳴寫《辭郎洲》、
《李後主》、《紅樓夢》，為實驗劇團寫《趙氏孤兒》、《霸王別姬》、
《十五貫》等，是香港重要的編劇家之一。

梁山人

梁山人（1920－1991），原名梁金同，廣東南海人。1942年在韶關考入任護花領導的文化劇團當演員，於曲江戲院演出新派粵劇。擔演文武生時，曾演出《香島殘脂》等。後來兼任編劇，參與創作《東晉春秋》等劇本。1949年來香港，協助編劇家唐滌生和李少芸編寫粵劇，後來成為李少芸主要的編劇助手。

1950年代後期，梁山人開始獨立編劇。曾編寫數十部粵劇，包括鄧碧雲《痴心巧奪漢宮花》、吳君麗《梅開二度笑春風》、麥炳榮《龍城飛將鐵金剛》、羅艷卿《醉打金枝》等。他還編寫近百部電影劇本，如《一柱擎天雙虎將》、《平陽公主替子受斬刑》、《血滴龍鳳杯》等粵劇歌唱片。

勞鐸

勞鐸（1926－　）本為音樂員，是粵劇團的樂隊成員之一。後來對劇本創作產生興趣，得到班方允許，便在鳳求凰劇團兼任編劇，劇本多由劉月峰參訂分場和設計劇情。勞鐸創作的劇本有《桃花湖畔鳳求凰》、《金鳳銀龍迎新歲》、《榮歸衣錦鳳求凰》等，這些受歡迎的作品，日後都在大龍鳳、新龍鳳、寶人和等多次上演。

鳳凰女於1965年率團前往曼谷登台，班牌是鳳凰劇團。文武

生黃千歲、小生區家聲、二幫花旦艷桃紅，其他演員還有李景君、李若呆、陳玉郎、高麗。西樂有馮華、勞鐸、羅池、馮炳衡、鄭炳；中樂有容彰業、黃相培、黃廣雄。《榮歸衣錦鳳求凰》滿足了鳳凰女的戲癮，成為她最喜愛的劇目之一。鳳凰女分飾林冷鳳和柳小凰，林冷鳳體弱多病、瘦骨珊珊，柳小凰則武功高強、行俠仗義。此劇第四場洞房之夜，假冒公主的女賊柳小凰被藥酒灌醉，飾演她的替身演員就按劇情發展被他人擄走，鳳凰女才有機會返回後台轉裝，迅速地以林冷鳳的身份上場。

潘焯

葉紹德

大龍鳳時代——麥炳榮、鳳凰女的粵劇因緣

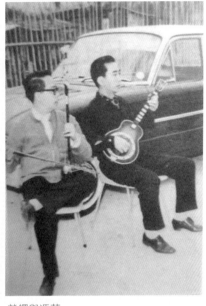

梁山人　　　　　　　　　　勞鐸與馮華

大龍鳳時代

超級班主何少保

　　提起大龍鳳，有一位重量級人物不能不提，他就是「超級班主」何少保（約 1912－1977）。為何稱為「超級」呢？因為他同時掌握大龍鳳、慶新聲、慶紅佳三班在手。新春旺期，壟斷了半個粵劇市場。何少保還成立了大龍鳳影業公司，實行「肥水不流別人田」，把戲寶拍成電影，賺取豐厚利潤，可謂「食腦」之極。

　　何少保是一位十分精明的生意人，懂得把握人才和機遇。編劇方面，集合了潘一帆、劉月峰、徐子郎、潘焯等傑出人馬；挑選演員更是一時之盛，有時兩生一旦，甚或三生兩旦。務求大堆頭、大製作，佈景、音樂、燈光、道具等人脈，盡量網羅其中。後來林家聲脫離了慶新聲，何少保仍然把大龍鳳和慶紅佳辦得有聲有色，成績斐然。1970 年代粵劇淡風下，何少保出奇制勝，推出雙班制，獲得觀眾支持。

　　羅家英在報紙上撰文〈懷念何少保〉（1984 年 12 月 18 日），說道：「香港粵劇發展絕不能遺忘他的功績，大龍鳳、慶新聲、慶紅佳都是他手上的粵劇班。最值得我們敬佩的，就是他很有膽識起用新人，造就不少人才，至今成為香港粵劇界的砥柱。」又提到何少保是憑眼光、憑魄力、憑膽識，用有限的資本搞班，雖然遇到很大的困難，仍令大老倌們願意全力支持，接受他提議的比正常收入少一半的薪金。那時粵劇景況冷淡，如果演員不願意減薪，搞班事沒有彼此協力同心，情況就會更差。

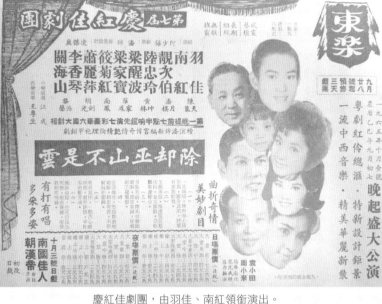

何少保

慶紅佳劇團，由羽佳、南紅領銜演出。

慶新聲劇團，由林家聲、陳好逑領銜演出。

南紅、羽佳在舞台留影

鳳凰劇團的報章廣告

慶紅佳、慶新聲的報章廣告

大龍鳳人才濟濟

　　名伶阮兆輝的著作提及，班主何少保本身沒有資金，他向香港大舞台的經理鄭煊提議一個戲班新組合，鄭煊覺得組合新鮮，非常感興趣，於是借出四千元作為籌備經費，其實當時何少保身上只有八元。結果在 1958 年 11 月，鳳凰劇團公演了潘一帆新編的《金釵引鳳凰》，演員有麥炳榮、鳳凰女、林家聲、陳好逑、譚蘭卿、白龍珠。由於受到觀眾歡迎，何少保想再接再厲，但女姐鳳凰女為了避嫌，堅持不肯再用此班牌，因而改為「大龍鳳」。[1]

　　麥炳榮、鳳凰女、譚蘭卿的大龍鳳劇團在 1959 年農曆年組成，演出《如意迎春花並蒂》，隨後 6 月演出《龍鳳燭前鴛弄蝶》。這兩屆的票房並不理想，但班主沒有放棄，繼續前進。到了《花落江南廿四橋》就有口碑，觀眾反應熱烈。班主何少保喜上眉梢，決定在 1960 年代大展拳腳。

　　《花落江南廿四橋》1959 年 8 月 7 日在香港大舞台首演，演員組合來了一個變化，文武生不是麥炳榮。演員有鳳凰女（飾衛花愁）、陳錦棠（飾楊天保）、梁醒波（飾魯尚風）、余蕙芬（飾李小菱）、林家聲（飾衛玉成）、劉月峰（飾魯大鵬）、白龍珠（先飾巫壽，後飾巫昌盛）、李香琴（飾楊玉娥）、李奇峰（飾明帝）。

1　阮兆輝：《阮兆輝棄學學戲：弟子不為為子弟》，香港：天地圖書有限公司，2016 年，頁 118。

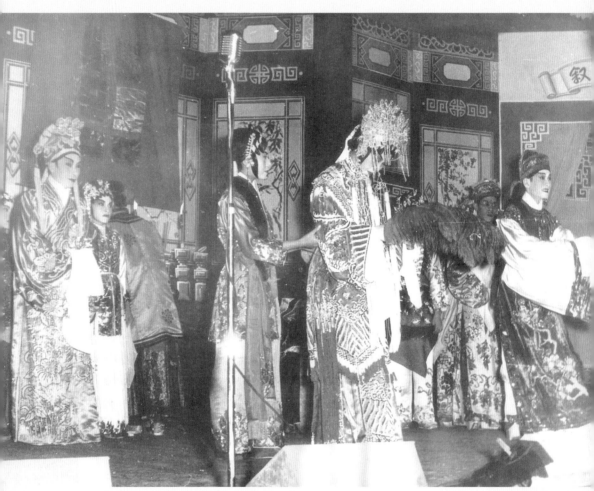

《金釵引鳳凰》，左：麥炳榮、中：鳳凰女、右：林家聲。

1960 年，何少保決定大展鴻圖。大龍鳳的橋王劉月峰不停獻計，加上年輕編劇徐子郎和經驗老到的編劇家潘一帆，為鳳凰女、麥炳榮度身訂造劇本。鳳凰女以刁蠻任性的角色著名，麥炳榮則以牛精火爆見稱；編劇家在度劇本時，務求讓他們有發揮。《百戰榮歸迎彩鳳》、《雙龍丹鳳霸皇都》、《十年一覺揚州夢》，都令女姐過足戲癮。她和麥炳榮是一對藝壇絕配，更奠定了她在大龍鳳的正印花旦之位。

　　配戲演員亦是佳選，就如擅於加強氣氛的名丑梁醒波和譚蘭卿。歷屆武生人選有少新權、靚次伯、白龍珠等。小生有陳錦棠、黃千歲、劉月峰等。二幫有陳好逑、李香琴、任冰兒等。音樂和擊樂的地位也不容忽視，歷年來容彰業、朱毅剛、朱慶祥、江牛、馮華、梁權、麥惠文等音樂名家，都被羅致。

皇都首次演粵劇

　　單看戲名《雙龍丹鳳霸皇都》，已知熱鬧。雙龍是麥炳榮、陳錦棠，丹鳳當然是鳳凰女，而剛巧在北角皇都戲院上演。不能不讚嘆編劇家潘一帆的卓越文采，把所有元素都嵌入戲名內。為何戲名要標榜皇都戲院呢？原來這次大龍鳳公演，是皇都戲院第一次演出粵劇；大龍鳳開啟了和皇都合作的先河，此後其他粵劇團也爭相到這裏演出。

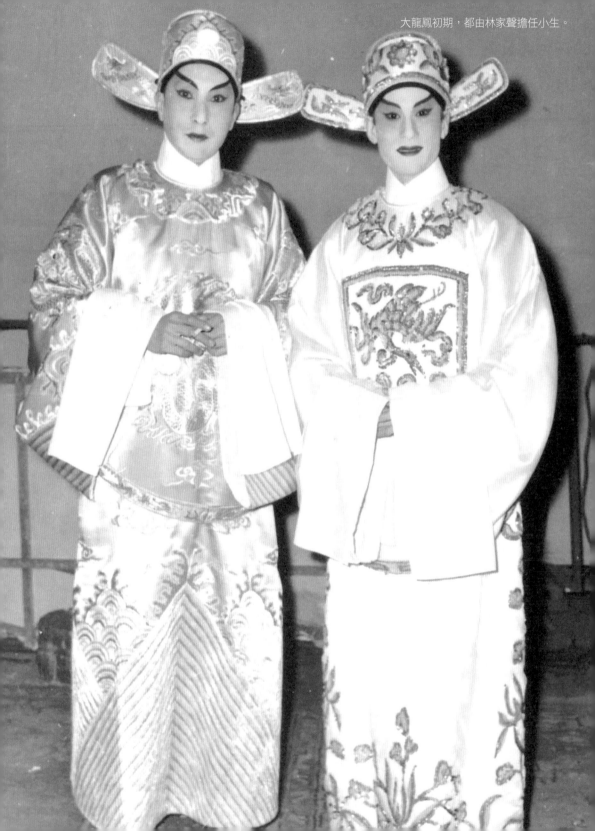

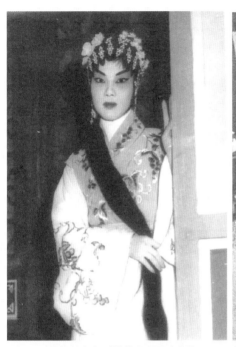

鳳凰女在《雙龍丹鳳霸皇都》
的扮相

在後台休息的麥炳榮、鳳凰女和陳好逑

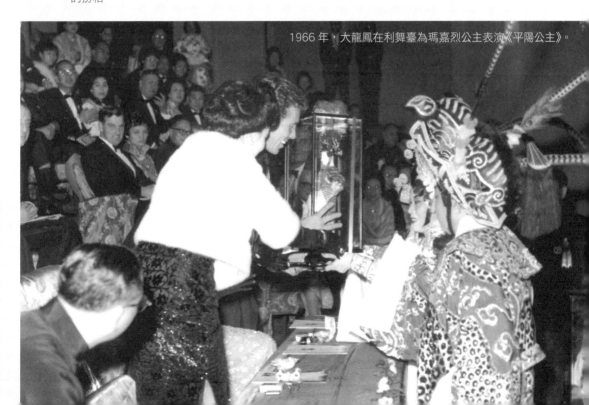

1966 年，大龍鳳在利舞臺為瑪嘉烈公主表演《平陽公主》。

鳳凰女往美加登台的造型照

《梟雄虎將美人威》鳳凰女、新海泉

大龍鳳時代──麥炳榮、鳳凰女的粵劇因緣

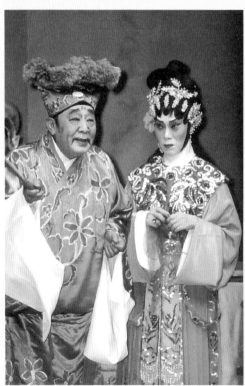

梁醒波在《鳳閣恩仇未了情》飾演的倪思安
成為經典

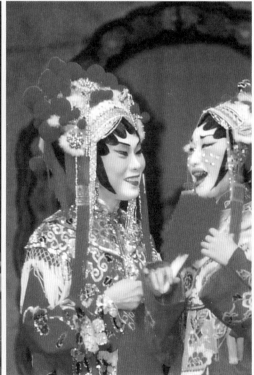

《十八羅漢收大鵬》鳳凰女、潘家璧

此屆有一段小插曲。何少保對麥炳榮說陳錦棠會加入一起演戲，六哥當然沒有反對，但何少保隨即表示有點煩惱，因為兩人不相伯仲，應該由誰掛頭牌呢？六哥完全沒有考慮，就表示「一定係陳錦棠啦！」。當時六哥是文武生，培養大龍鳳由中型班變為大型班，此際突然加入一位演員，還要讓他掛頭牌，這件事情並不容易做到。由此可見，上一代的老倌胸襟是何等廣闊。[2]

《雙龍丹鳳霸皇都》1960 年 2 月 18 日首演，演至 2 月 24 日。大堂前收七元六，二樓後收二元四。演員在戲中大耍挑盔、搶背、馬蕩子、大旗等功架。鑽石陣容有陳錦棠（飾趙金龍）、麥炳榮（飾容玉龍）、鳳凰女（先飾魏妃，後飾姚鳳憐）、譚蘭卿（飾姚彩霞）、王辰南（飾容進）、李奇峰（飾李志忠）、陳好逑（飾郭秋霞）、余蕙芬（飾齊后）、少新權（飾郭世藩）。此戲其後拍成彩色電影，是鳳凰女最艷麗絢燦的一部作品，甚具參考價值。不過男主角不是開山的麥炳榮，而是新紮師兄林家聲；而投資者是何少保的大龍鳳影業公司，可見他們對林家聲的厚愛。

2　阮兆輝：《阮兆輝棄學學戲：弟子不為為子弟》，香港：天地圖書有限公司，2016 年，頁 118。

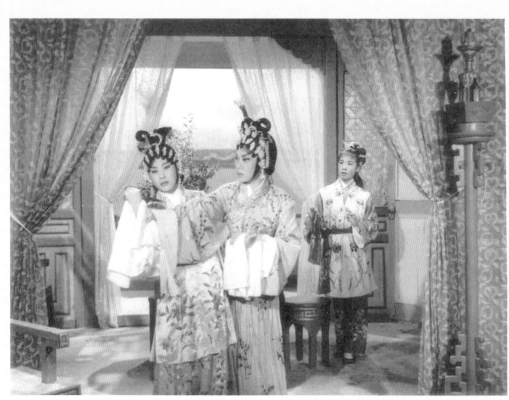

電影《刁蠻元帥莽將軍》中的陳好逑、鳳凰女

黃千歲加盟

　　黃千歲（1914－1993）首次加盟大龍鳳，和麥炳榮、劉月峰形成三生格局，加上鳳凰女、陳好逑雙旦，他們這個組合，陣容強大。《刁蠻元帥莽將軍》的編劇是潘一帆，這台戲在高陞戲院上演，演期由 1961 年 11 月 15 日至 21 日。

　　這屆大龍鳳沒有林家聲，因為他要當慶新聲的文武生，和陳好逑推出《雷鳴金鼓戰笳聲》，所以班主邀請黃千歲加入大龍鳳。芬哥黃千歲也是一位十分特別的演員，與麥炳榮同樣不計較名分，可以當主帥，也可以當副車。他在大龍鳳和鳳求凰出任小生，與鳳凰女去泰國走埠時又可以做文武生，而且上演的都是大龍鳳和鳳求凰的戲碼。上一輩藝人的職業操守和本領，絕不會令人失望。

黃炎另起鳳求凰

　　黃炎（1913－2003）是久經戰陣的班主，常常想出妙計。他請大龍鳳的原班人馬來做鳳求凰，致使日後兩班戲寶互相點演，鳳求凰會演《鳳閣恩仇未了情》，大龍鳳又會演《榮歸衣錦鳳求凰》，而且演員都是鳳凰女、麥炳榮、譚蘭卿、黃千歲和劉月峰。久而久之，戲迷亦分不開，慣以大龍鳳呼之。

　　1962 年 9 月第一屆鳳求凰，以潘一帆撰寫的《嫦娥奔月》在

賽麒麟

高麗

華雲峰

袁立祥

黃嘉驊

86

大龍鳳時代——麥炳榮、鳳凰女的粵劇因緣

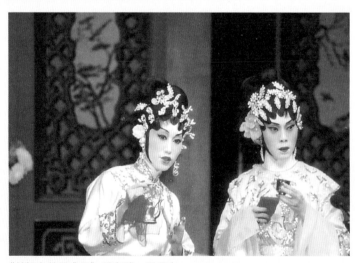

《榮歸衣錦鳳求凰》潘家璧、鳳凰女

香港大會堂打頭炮。其後以勞鐸為編劇，劉月峰參訂，戲寶有《榮歸衣錦鳳求凰》、《金鳳銀龍迎新歲》、《桃花湖畔鳳求凰》、《劍底娥眉是我妻》等。大龍鳳停鑼，就到鳳求凰響鑼，周而復始，全班人馬忙得不可開交。1970 年代，鳳求凰參加了香港節、保良局百周年籌款等演出。

羅艷卿加盟

1965 年 3 月，鳳凰女的鳳凰劇團聯同黃千歲到泰國曼谷演出。5 月，鳳凰女和蘇少棠組成香江粵劇團，往美國巡迴演出四個月，達一百三十多場，是一項驕人紀錄。其後數年新春黃金檔期，鳳凰女要擔任鳳求凰、新鳳凰等劇團的正印，還要到南洋各地走埠演出，無法兼掌大龍鳳正印之位。

班主何少保當然不會讓大龍鳳這塊金漆招牌褪色，於是想出妙計，請來羅艷卿當正印花旦，夥拍麥炳榮、陳錦棠。1966 至 1968 年，他們的開山戲有《蓋世雙雄霸楚城》、《一劍雙鞭碎海棠》、《雙雄爭奪艷嫦娥》、《梟雄虎將美人威》、《箭上胭脂弓上粉》等。鳳凰女於 1969 年再次回歸大龍鳳，重掌正印花旦之位。

1968 年 8 月，新劇《梟雄虎將美人威》由葉紹德、梁山人、方錦濤合編。開山演員有麥炳榮（飾衛干城）、陳錦棠（飾梁文勇）、羅艷卿（飾銀屏郡主）、任冰兒（飾謝雙娥）、新海泉（飾

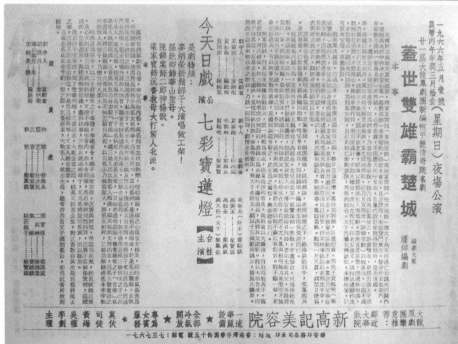

1966 年 5 月，《蓋世雙雄霸楚城》戲橋。

大龍鳳時代——麥炳榮、鳳凰女的粵劇因緣

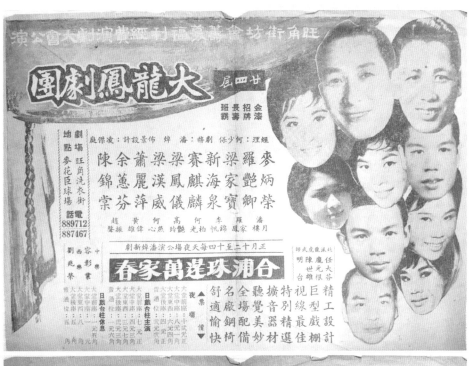

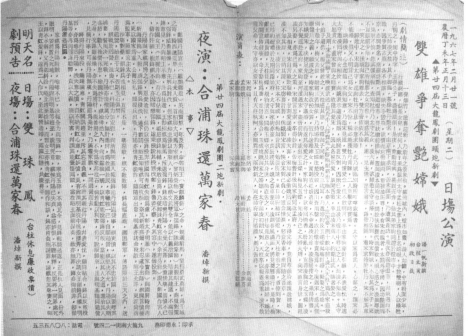

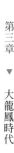

1967 年 2 月，《合浦珠還萬家春》戲橋。

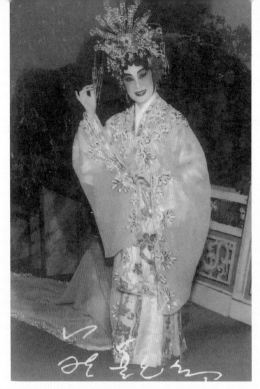

羅艷卿的簽名戲裝照

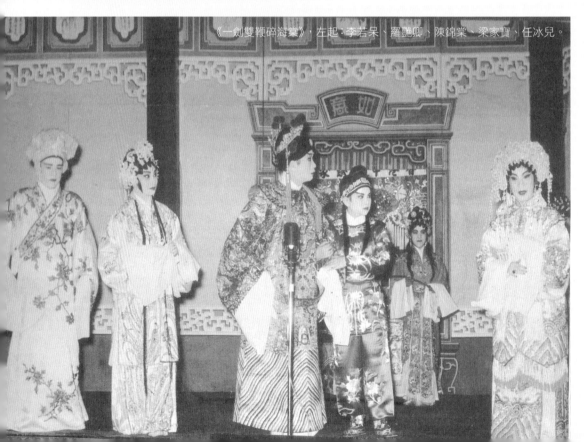

《一劍雙鞭碎海棠》，左起：李若呆、羅艷卿、陳錦棠、梁家寶、任冰兒。

柳六壬）、賽麒麟（飾趙繼光）。此劇特色是改編《斬二王》的古
老排場。

大龍鳳遠征新加坡

　　新加坡的國家劇場，1963 年 8 月 8 日由元首英仄尤素夫主持
開幕典禮。國家劇場信託委員會監督建築工程，總費用達新加坡幣
二百六十萬元。1966 年 1 月 1 日，新馬劇團是第一個於該場地演
出的粵劇團，團員有新馬師曾、吳君麗、陳錦棠、英麗梨等。國家
劇場位於皇家山山麓下，場內有三千多個座位，是新加坡嶄新的文
化藝術中心。

　　1967 年 10 月 31 日至 11 月 13 日，大龍鳳劇團於國家劇場公
演，劇目有《蓋世雙雄霸楚城》、《莽漢氣將軍》、《一劍雙鞭碎海
棠》等；演員有麥炳榮、陳錦棠、羅艷卿、任冰兒、靚次伯、梁家
寶等。票價為新加坡幣八元、六元、四元和二元。大龍鳳班主何少
保表示，團員共五十餘人，包括中西樂隊樂師、服裝、道具、佈景
等人員，並有合共二百餘箱物資，需要租用輪船由香港運來。此台
演罷，他們隨即移師到吉隆坡星光戲院繼續演出。

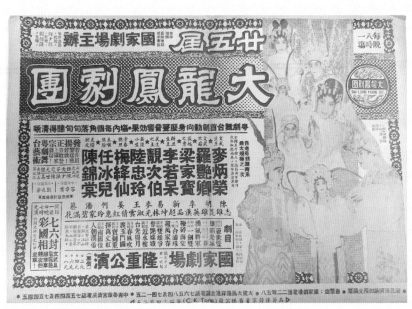

麥炳榮、羅艷卿率團往新加坡登台

大龍鳳時代——麥炳榮、鳳凰女的粵劇因緣

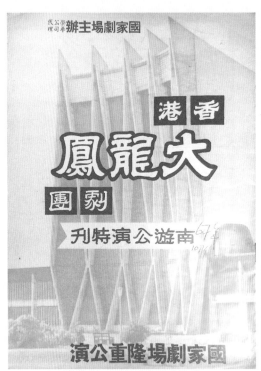

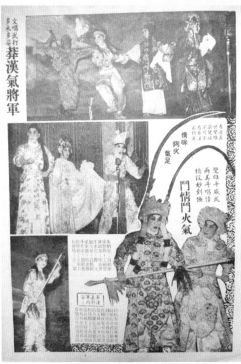

1967年，大龍鳳於新加坡國家劇場演出的特刊。　《莽漢氣將軍》為麥炳榮、陳錦棠的失傳劇目

雙班制出奇制勝

1962 年起，羽佳和南紅拍檔在慶紅佳演出，何少保為班主，名劇有《英雄兒女保山河》、《傾國傾城碧血花》、《一柱擎天雙虎將》、《珠聯璧合劍為媒》等。1971 年，慶紅佳及大龍鳳在北角皇都戲院，以雙班制形式分別於上下半場演出，極受觀眾歡迎。1972 年 3 月起，慶紅佳以李香琴拍羽佳，再創造其他受歡迎的改良粵劇，如《呂布與貂蟬》、《崔子弒齊君》等。1977 年，何少保不幸逝世，慶紅佳因而暫停。1983 年，羽佳和南紅再組新慶紅佳，在美孚百麗殿演出。1993 年，羽佳參與香港八和會館成立四十周年籌款匯演後，正式告別舞台。

1971 年 10 月，充滿營商智慧的班主何少保首創雙班制，在粵劇低潮下，創造了票房連滿的佳績。觀眾只要買一張戲票，就可以一個晚上同時欣賞兩個戲班的演出。他旗下的大龍鳳、慶紅佳，在做完皇都一個台期，就到香港大舞台（Hong Kong Grand Theatre）做第二個台期。香港大舞台位於灣仔皇后大道東，建於 1958 年，有一千二百四十三個座位。1976 年，香港大舞台拆卸，現址改建為合和中心。

1972 年 12 月，大龍鳳在香港大舞台首演《黃飛虎反五關》，根據白玉堂名劇改編而成。大龍鳳有麥炳榮、鳳凰女、尤聲普、艷海棠、劉月峰、符小萍、李龍；慶紅佳則有羽佳、南紅、梁醒波、李香琴、關海山、袁立祥、李鳳。一個晚上演兩班的名劇，劇本的

場次需要大幅刪減，所以特邀胡章釗擔任司儀，介紹劇情。對當年的觀眾而言，這是一個十分新穎的創舉。

寶人和成絕唱

1970 年代的大龍鳳是大型班霸，所有具分量的街坊會籌辦神功戲，都以請到麥炳榮、鳳凰女為榮。很多主會都要求點演《黃飛虎反五關》、《十奏嚴嵩》、《燕歸人未歸》等首本名劇。大龍鳳其他名劇還有《不斬樓蘭誓不還》、《彩鳳榮華雙拜相》、《飛上枝頭變鳳凰》、《今宵重見鳳凰歸》、《蠻漢刁妻》、《劍底還貞》、《慧劍續情絲》等。

1984 年，鳳凰女、麥炳榮參加寶人和，在美孚百麗殿公演。當時麥炳榮對傳媒自豪地說：「我六十八歲啦，仍然可以做文武生。」這是他們藝術旅程的最後一台戲，劇目有《刁蠻元帥莽將軍》、《榮歸衣錦鳳求凰》、《癡鳳狂龍》、《鳳閣恩仇未了情》、《十年一覺揚州夢》、《十奏嚴嵩》、《夜審武探花》、《金釵引鳳凰》、《黃飛虎反五關》等。其他四柱是阮兆輝、高麗、招石文和賽麒麟。

同年，麥炳榮返回美國休息後突然病逝，寶人和此屆亦成為他們的絕唱。鳳凰女失去好拍檔，決意淡出舞台，大龍鳳時代正式結束。不過大龍鳳的名劇仍然一代又一代流傳下來。

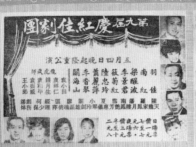

慶紅佳《碧血紅顏望夫歸》戲橋

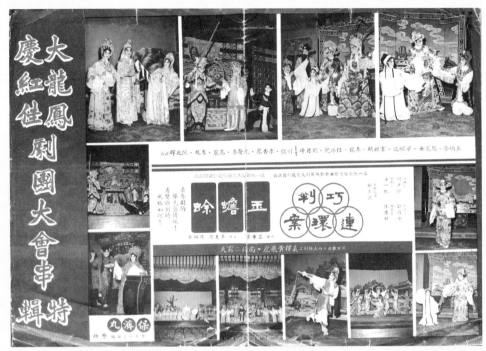

《巧判連環案》、《玉蟾蜍》特刊

大龍鳳時代——麥炳榮、鳳凰女的粵劇因緣

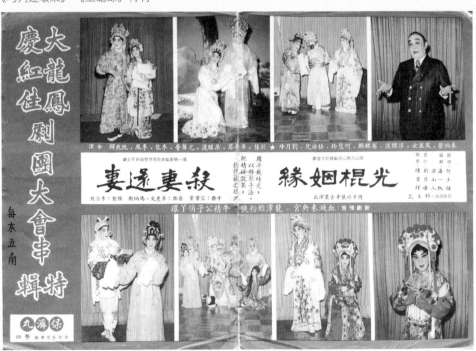

《光棍姻緣》、《殺妻還妻》特刊

梁醒波曾經參與雙班制演出

大龍鳳造型照,左起:梁醒波、賽麒麟、任冰兒、麥炳榮、鳳凰女、劉月峰。

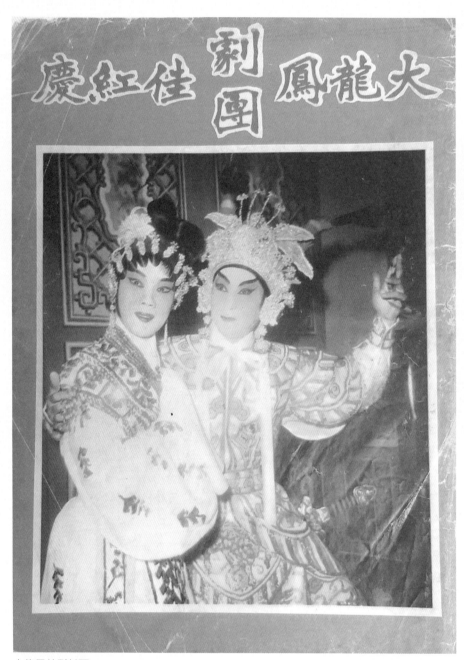

大龍鳳特刊封面

大龍鳳時代——麥炳榮、鳳凰女的粵劇因緣

阮兆輝在特刊的劇照

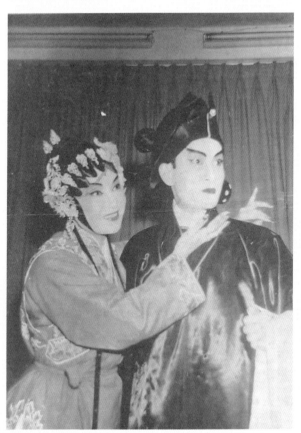

慶紅佳的李香琴、羽佳

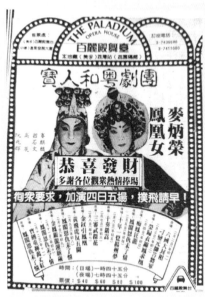

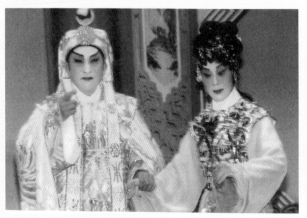

《癡鳳狂龍》麥炳榮、鳳凰女

寶人和劇團的報章廣告

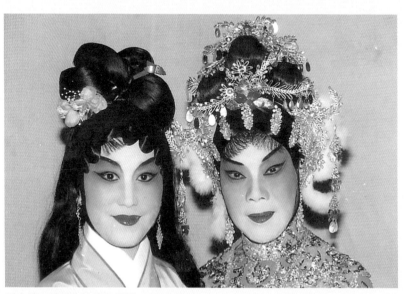

潘家璧、鳳凰女於後台留影

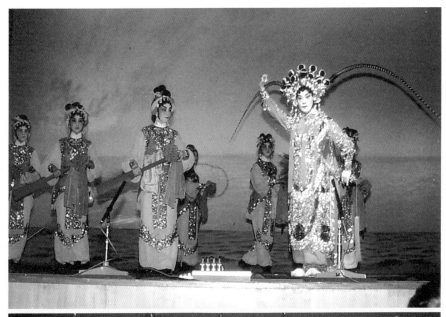

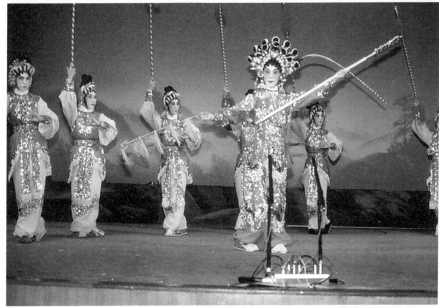

鳳凰女每次演出，都帶領一群年輕女演員。

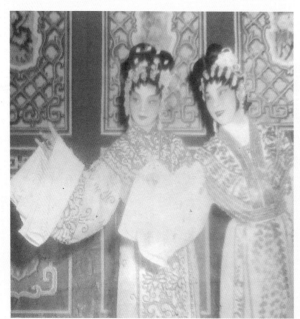

鳳凰女、高麗的劇照

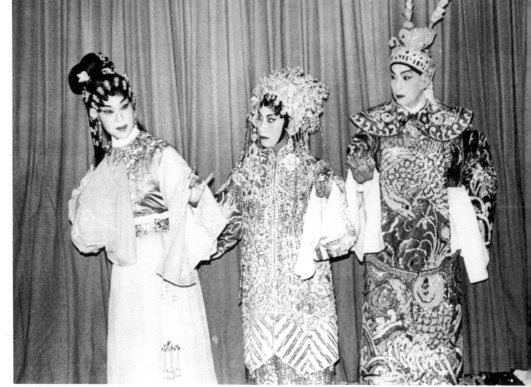

鳳凰女、任冰兒、劉月峰的造型照

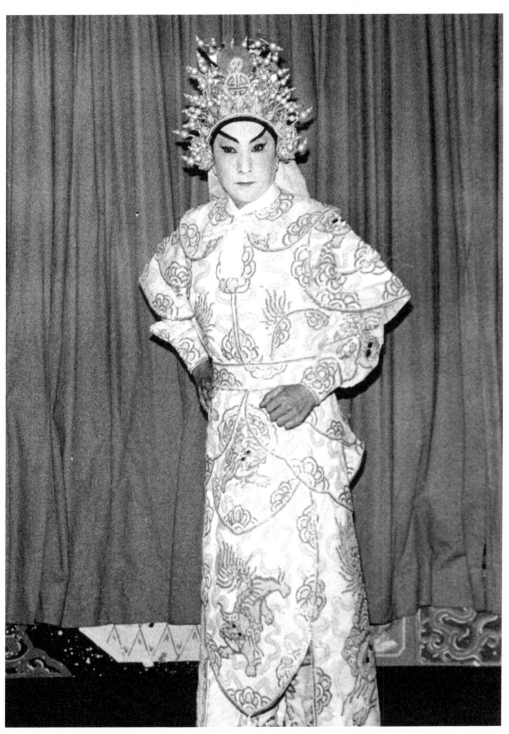

麥炳榮的造型照

第四章

粵劇演出
與義演

六一八雨災義演

　　1972 年 6 月 16 日至 18 日，豪雨不斷降下，造成香港開埠以來的空前災難。災情最嚴重的地方，為秀茂坪安置區的山泥崩瀉，以及半山區寶珊道一帶的連環塌樓慘劇。死亡人數達百餘名，受傷及無家可歸者亦多達五千人。港府就此事特別成立「雨災原因調查委員會」，研究災難的成因及日後的防範措施。天文台指出，1972 年的雨量遠比歷年為多，而據過往八十多年錄得的雨量紀錄顯示，1972 年堪為第二最高位。六個月來的豪雨引致土地軟化，成為山泥傾瀉慘劇的起因。

　　災難發生後，香港各界紛紛發起捐款賑災活動。6 月 22 日，麗的映聲（亞洲電視前身）賑災義演節目《618 賑災籌款義演大會》，台灣電視公司應麗的映聲邀請派遣歌星青山、婉曲、冉肖玲、白嘉莉、金晶與秦蜜參加義演，籌得善款達一百二十萬港元，麗的映聲節目總監張正甫發函向台視致謝。6 月 24 日，無綫電視率先發起馬拉松賑災義演大會，是香港電視史上首次長達十二小時的直播籌款活動。參加名伶、明星、藝員眾多，如陳寶珠、李小龍、凌波、何非凡、李寶瑩、任冰兒、陳錦棠、梁醒波、崔妙芝等。此次節目由胡章釗、張瑛、梁醒波、譚炳文及許冠文主持，籌得九百萬港元善款，打破香港開埠以來賑災籌款的紀錄。

　　久未公開演出的任劍輝、白雪仙也帶領雛鳳鳴前往義唱《帝女花》之〈香夭〉和〈去國歸降〉；新馬師曾聯同影后李麗華合演

1972 年 6 月 29 日，《工商晚報》新舞台義演廣告。

社會福利署給關潘有限公司、陸海通有限公司的覆函　　　　社會福利署給大龍鳳、慶紅佳劇團
的覆函

京劇《四郎探母》等。而麥炳榮、鳳凰女合唱《鳳閣恩仇未了情》主題曲，羽佳獨唱《春風吹渡玉門關》主題曲，三人合共籌得善款十二萬元。

當晚五王劇團在樂宮戲院演出，幾位台柱在散場後立即趕到電視台。他們是新馬師曾、梁醒波、任冰兒、陳嘉鳴、許英秀和陳錦棠，義演的節目是《萬惡淫為首》之〈乞食〉。可見其時粵劇界萬眾一心，面對艱鉅的賑災任務，梨園子弟是義不容辭![1]

另外，大龍鳳、慶紅佳正在暑假休息中，當知道香港遭受極端嚴重的天災，決定於 6 月 29 日、30 日兩晚義演，全部收入撥給香港緊急救濟社會基金，成為粵劇團義演先聲。經營皇都戲院的陸海通有限公司，經營新舞台的關潘有限公司，都對大龍鳳慶紅佳聯合義演大表支持。經商議後，6 月 29 日先於北角皇都戲院響應賑災義演，6 月 30 日在青山道新舞台續演。戲院租金方面，皇都戲院由陸海通有限公司全部報效。陸海通的董事陳伯宏、陳康祥、伍舜德、黃禮詩、陳伯奇等，另外捐贈五千元。新舞台租金，由關潘有限公司捐贈五千元，其餘象徵性院租二千元，由演出費支付，決不將收入撥作支出。

保濟丸藥廠東主李賜豪也主動向何少保建議，捐贈五千元作義演費用。這次大龍鳳慶紅佳的演出，名伶有麥炳榮、鳳凰女、

1 朱少璋：《陳錦棠演藝平生》，香港：三聯書店（香港）有限公司，2018 年，頁 46。

慶紅佳

大龍鳳

劇團大會串

羽佳、李香琴、尤聲普、劉月峰、阮兆輝、高麗、陸忠玲等。梁醒波、任冰兒因正參加另一劇團，無法參與義演。兩晚演出，6月29日的收入為 $21,044，6月30日的收入為 $24,926，合共 $45,970。義演籌得的款項，悉數交予社會福利署的社會信託救濟基金。

這兩晚義演，招待全港新聞記者的茶會費、五天廣告費、佚力下欄費用等，由保濟丸藥廠支付。其餘不足之數，由大龍鳳慶紅佳劇團支付。義演行動引起梨園同行關注，何非凡的非凡響也在6月30日晚上義演《碧海狂僧》。

香港節粵劇演出

港英政府有鑒於 1967 年發生的暴動事件，發表《九龍騷動調查委員會報告書》，提出「要利用青少年活動疏導青少年過剩的精力，作為預防社會騷動的方法之一」。1968 年，港英政府成立了一個指導委員會，研究為香港安排一星期的娛樂的可行性。1969 年初，委員會獲撥款二百萬港元籌辦香港節。籌辦人為香港節事務主任黎保德、中央節目委員會主席沙利士（香港市政局主席）。

香港節（Festival of Hong Kong）由港英政府發起，政府及商業機構共同贊助，與各區市民合辦，於 1969、1971 和 1973 年舉辦三屆大型慶祝活動，為香港開埠以來的首次同類活動。

大龍鳳劇團大會串

慶紅佳

1969 年 12 月 6 日至 15 日，籌備超過七個月、耗資達四百萬港元的第一屆香港節正式舉行，各區提供了各式各樣的活動，參觀人次超過五十萬人，當中包括不少外地遊客。一系列的活動以中國文化傳統為主題，性質主要是文娛康樂活動，還包括了郵票、古董、書畫和花卉等展覽，以及軍操表演、嘉年華會、舞會、時裝表演、歌唱比賽、環島競步和「香港節小姐」選美比賽等節目。

　　第三屆香港節於 1973 年舉行，娛樂節目共達七百五十餘項，多姿多采，老少咸宜。不但有傳統及現代藝術表演、運動比賽和地區性節目，還有一個規模宏大的軍操表演。節目五花八門，色色俱全，供港九新界地區人士欣賞。

　　1973 年 11 月 24 日至 30 日，香港節其中一項活動是粵劇，參與演出的有鳳求凰、雛鳳鳴、新英華三個劇團。三班都人才鼎盛，鳳求凰有麥炳榮、鳳凰女、譚蘭卿、劉月峰、任冰兒、賽麒麟、何惠玲、黃嘉華、艷海棠；雛鳳鳴有龍劍笙、江雪鷺、梅雪詩、謝雪心、朱劍丹、言雪芬、李龍、李鳳、梁醒波、靚次伯、朱少坡；新英華的成員有羅家英、李寶瑩、新海泉、尤聲普、關海山、高麗、馬師鉅、龍燕芳。

　　他們都送上首本戲。鳳求凰在九龍青山道的新舞台演出，劇目是《金鳳鬥銀龍》、《金釵引鳳凰》、《飛上枝頭變鳳凰》、《勇奪金陵碧玉簫》、《榮歸衣錦鳳求凰》、《清官錯判香羅案》、《狀元夜審武探花》和《鳳閣恩仇未了情》。雛鳳鳴在銅鑼灣利舞臺送上《英烈劍中劍》和《帝女花》。新英華在元朗光華戲院演出，戲寶有《戎

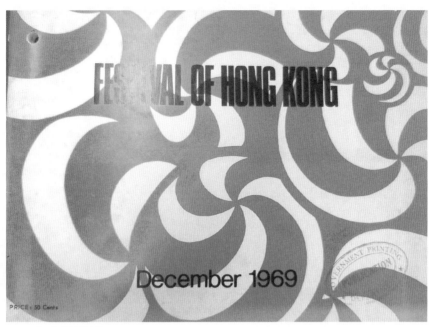

1969 年香港節特刊

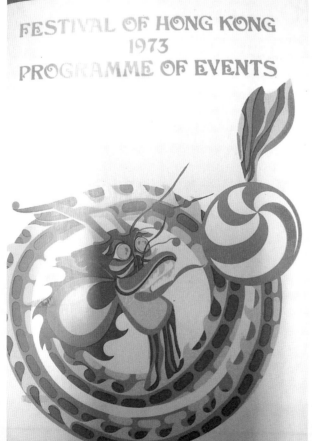

1973 年香港節特刊

馬金戈萬里情》、《漢武帝夢會衛夫人》、《洛神》、《王寶釧》、《白蛇傳》、《寶劍重揮萬丈紅》和《梁祝恨史》。票價分別為五元、十元、十五元和廿五元。

環顧當時的粵劇市場，雛鳳鳴和新英華都是比較新成立的劇團，演員亦較年輕，麥炳榮、鳳凰女就是資深的前輩，他們的劇團是大型班格局，也代表了 1960 至 1970 年代香港粵劇的特色。

保良局百周年籌款義演

為紀念成立百周年，保良局籌募擴展各項服務計劃的建設費，於 1977 年 11 月 8 日至 12 日一連五天，假座大會堂音樂廳及利舞臺舉行盛大的慈善籌款大會。11 月 8 日那天，港督麥理浩擔任榮譽贊助人，到場欣賞城市交響樂團演奏；9 日民政司李福逑伉儷擔任名譽贊助人，到場欣賞麗的星期三晚會演出；10 日社會事務司何鴻鑾伉儷擔任名譽贊助人，到場欣賞麗的電視演出話劇《巡按使》；11 日民政署署長華樂庭伉儷擔任名譽贊助人，到場欣賞鳳求凰劇團演出《鳳閣恩仇未了情》；12 日社會福利署署長李春融伉儷擔任名譽贊助人，到場欣賞雛鳳鳴劇團演出《帝女花》。

大會並邀請張瑪莉、林尚明、柳影虹、馮寶寶等分別擔任司儀。籌款大會獲各界人士熱烈支持，門券訂購反應熱烈，樓下卅元券及樓上十元券，在利舞臺、大會堂、恆隆銀行發售。

獻　辭

　　第三屆香港節又告來臨了，爲這個節日所舉辦的娛樂節目共達七百五十餘項之多，都是多姿多采、老少咸宜的。

　　住節期內，不但有傳統及現代藝術表演，運動比賽和地區性節目，而且還有一個規模宏大的軍操表演，可稱五花八門，式式俱備，富有娛樂和教育性，供港九新界任何地區人士欣賞的。

　　在這屆香港節內，聲與光、動作及色彩、歡樂和遊戲，都交織在一起，相信闔港居民定可盡情歡樂。

　　　　　　執行委員會主席　沙利士

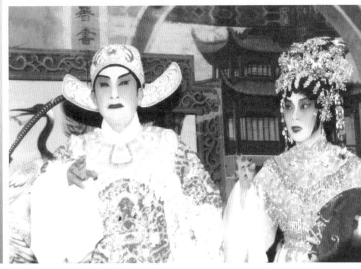

第三屆香港節執行委員會
主席沙利士的獻辭

麥炳榮、鳳凰女的舞台照

十一月廿五日（星期日）		
日期及時間	舉行地點	節目簡介
十一月廿五日（星期日）上午十時至下午一時	界限街運動場	兒童遊戲嘉年華（憑券免費入塲）
同　上	坪石邨遊樂場	兒童遊藝會 聖雲遊樂場協會主辦。
上午十時至下午二時	伊利沙伯青年館	兒童遊藝會 兒童遊樂場協會主辦。
上午十時至下午六時	九龍公園第二區	萬年燈會 盆栽知友社主辦。
上午十時至晚上七時	九龍公園	學生商業設計展覽 參加比賽及展得香港商業總會獎學金之作品展覽。教育司署美工中心主辦，香港廠商會贊助。
同　上	九龍公園	學生海報設計展覽 展出參加比賽及得獎者之作品。教育司署美工中心主辦。
同　上	九龍公園	青少年藝術展覽 展出挿圖繪畫及「青年繪畫」比賽之獲獎作品。香港女青年商會主辦及贊助。
上午十時至晚上十時	九龍公園第一區	嗚酒園地
上午十二時至下午二時	廣華安老院	音樂演奏會 盆草知友社主辦。
下午一時至下午五時	新舞台戲院	粵　劇 「金釵引鳳凰」。頌余鳳劇團演出。（入場券：五元、十元、十五元及廿元。）

除特別註明外，各項節目均屬免費入塲。

32

十一月廿五日（星期日）		
日期及時間	舉行地點	節目簡介
十一月廿五日晚上七時至七時四十五分	九龍公園第三區	「南腔北調」
晚上七時半至九時	九龍公園第五區	電影映會
晚上七時半至十一時半	伊利沙伯青年館	籃球四角錦標賽 國際邀請大賽。香港業餘籃球聯會主辦。東亞運動有限公司贊助。（入場券：五元及十元）
晚上八時至十時	九龍公園第一舞台	「長跡晚會」 英美煙草公司兵勝者煙主辦及贊助。
同　上	九龍公園第二舞台	「青年之夜」 社會福利署主辦。
同　上	摩士公園露天劇場	民歌大會 女青年會友誼的電視合辦。（入場券一元。）
同　上	澳具山男童院	營火晚會 歌舞遊戲等娛樂節目。童軍知友社主辦。
同　上	坪石邨	姐妹綜合表演 觀塘區慶祝香港節委員會主辦。
晚上八時至十一時半	新舞台戲院	粵　劇 「飛上枝頭變鳳凰」。頌来鳳劇團演出。（入場券：五元、十元、十五元及廿元。）
同　上	半島酒店	青年舞會 香港青年協會主辦。（入場券七元。）
晚上八時十五分至九時四十五分	九龍公園第三區	「　　　」香港電台主辦。

除特別註明外，各項節目均屬免費入塲。

34

1973年11月25日，新舞台日場，演《金釵引鳳凰》。

1973年11月25日，新舞台夜場，演《飛上枝頭變鳳凰》。

1977 年 11 月 11 日，籌款大會進入第四晚，由鳳求鳳劇團在利舞臺演出《鳳閣恩仇未了情》，馮寶寶擔任司儀。利舞臺位於銅鑼灣，戲院內部裝飾華麗，特別是其拱圓形天花，以及先進的旋轉舞台，舞台兩旁的對聯更襯托起整個戲院的氣氛。上聯為「利擅東南萬國衣冠臨勝地」，下聯為「舞徵韶護滿台簫管奏鈞天」。

　　保良局主席莊榮坤在大會上報告創局百周年而擴展的建設工作，有四方面：興學育才、發展託兒和託嬰服務，增加弱能人士服務及青少年康樂活動。繼而由民政署署長華樂庭代表保良局董事局頒贈紀念品給該局副主席趙振邦、總理胡永輝、林文山和金維明；華樂庭夫人贈送紀念品給鳳求鳳劇團代表黃炎及台柱麥炳榮、鳳凰女、梁醒波、靚次伯、劉月峰和陳劍峰。是次籌款大會，收入達到五百四十餘萬元。

　　馮寶寶童星出身，粵語片年代與麥炳榮、鳳凰女合作過不少對手戲，如《一命救全家》、《小甘羅拜相》、《木偶公主》等。這晚她適逢盛會，擔當大會司儀。在此筆者特別感謝保良局歷史博物館完整地保存了這次活動的相關物品，讓讀者得以較全面地看到當晚演出的盛況。令人驚訝的是，連司儀講稿、程序表等手抄本都保存良好，真是莫大的功德。

　　在此謹把當晚的程序表詳列如下：

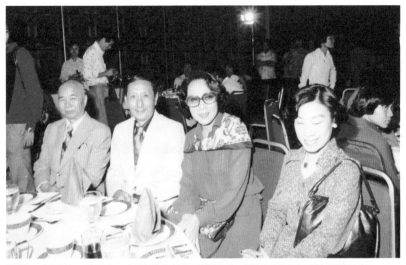

黃炎、麥炳榮、鳳凰女、任冰兒攝於記者招待會（保良局歷史博物館藏品）

MING TANG YAT PAO (DAILY NEWS) 報日燈明 三期星 九十月十（年七七九一曆公）年六十六國民華中

1977 年 10 月 19 日《明燈日報》報道
（保良局歷史博物館藏品）

晚上	項目
7：45	全體總理伉儷在利舞臺前門大堂集合佩掛襟頭絲帶，列隊恭迎嘉賓（總理配偶請先至利舞臺二樓嘉賓席入座及招呼嘉賓）。
8：00	主禮人民政署長華樂庭伉儷駕臨 主席趨前迎迓及介紹全體總理，俟後全體總理陪同主禮人至二樓嘉賓席入座。
8：05	《鳳閣恩仇未了情》第一幕上演
9：00	《鳳閣恩仇未了情》第二幕上演
9：50	司儀簡介是晚程序 主席致詞 致送紀念品儀式： （籌備小組委員：趙振邦副主席、胡永輝總理、林文山總理及金維明總理陪同華樂庭署長伉儷登台） 恭請華樂庭署長代表頒贈紀念品予是次戮力籌募之四位總理： （1）趙振邦副主席 （2）胡永輝總理 （3）林文山總理 （4）金維明總理 恭請華樂庭夫人代表頒贈紀念品予劇團代表及主角： （1）代表 （2）麥炳榮先生 （3）鳳凰女小姐 （4）梁醒波先生 （5）靚次伯先生 （6）劉月峰先生 （7）陳劍峰先生 向華樂庭夫人獻花（請李思敬總理千金李佩珊小姐代表） 大合照
10：00	全體總理伉儷陪同主禮人伉儷及二樓嘉賓在二樓客廳酒會 （十時十五分民政署長伉儷離場，由正副主席陪送至座駕旁）
10：10	《鳳閣恩仇未了情》第三幕上演
11：15	《鳳閣恩仇未了情》第四幕上演
11：50	《鳳閣恩仇未了情》第五幕上演
12：35	終場

保良局百周年慈善籌款大會特刊
（保良局歷史博物館藏品）

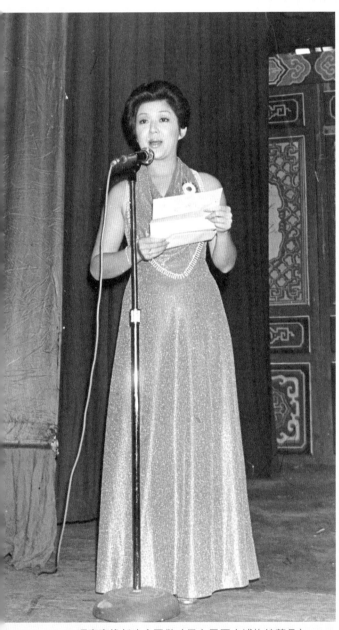

馮寶寶擔任晚會司儀（保良局歷史博物館藏品）

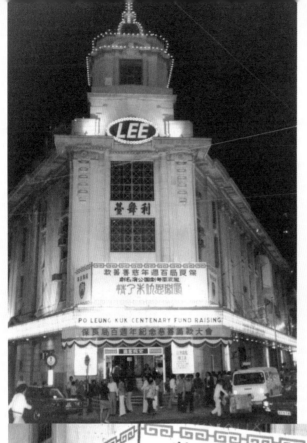

利舞臺外觀及大堂門口
（保良局歷史博物館藏品）

大龍鳳時代——麥炳榮、鳳凰女的粵劇因緣

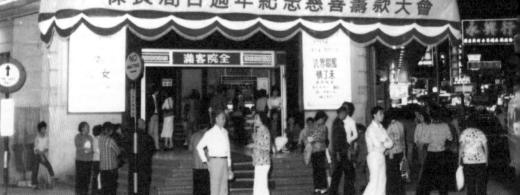

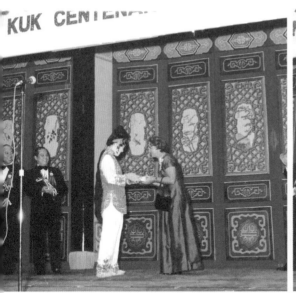

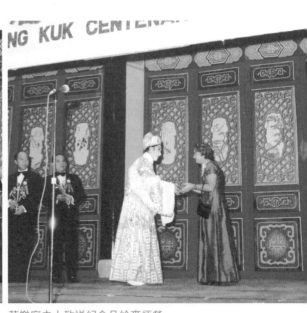

華樂庭夫人致送紀念品給鳳凰女
（保良局歷史博物館藏品）

華樂庭夫人致送紀念品給麥炳榮
（保良局歷史博物館藏品）

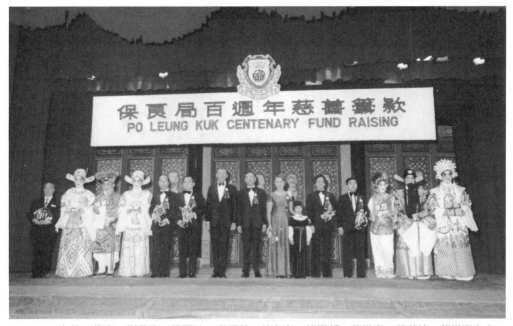

左起：黃炎、劉月峰、梁醒波、麥炳榮、林文山、趙振邦、華樂庭、莊榮坤、華樂庭夫人、
李佩珊、胡永輝、金維明、鳳凰女、靚次伯、陳劍峰（保良局歷史博物館藏品）

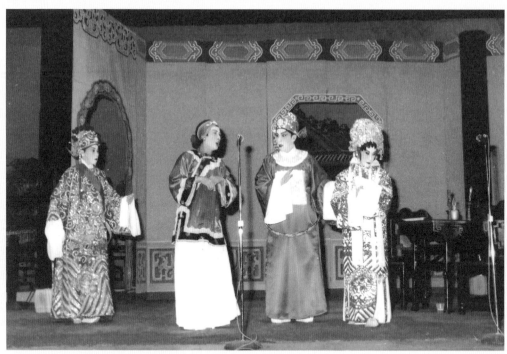

《鳳閣恩仇未了情》一幕（保良局歷史博物館藏品）

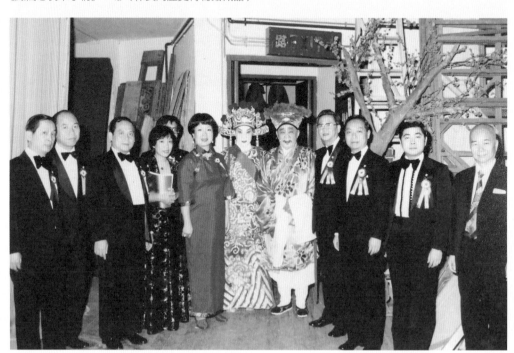

眾位總理在後台，與鳳凰女、梁醒波（中）、黃炎（右）合照。（保良局歷史博物館藏品）

猶幸大合照、頒發紀念品、利舞臺外觀等照片，都完好地保留下來，讓讀者可以看到珍貴的場面。粵劇經常為了慈善而演出，如為街坊福利會、慈善機構、安老院義演等，直至現在仍是常見的籌款活動。

香港藝術節粵劇演出

香港藝術節在 1973 年創辦，是一年一度薈萃世界各地藝術團體的盛事。藝術節於每年 2 月和 3 月期間舉行，並成為香港文化生活及表演藝術的焦點和推動者。1973 至 1980 年，鳳凰女共六次參加香港藝術節的演出，麥炳榮是兩次，新馬師曾是四次。第一屆香港藝術節沒有粵劇演出，到 1974 年第二屆才有粵劇項目，演出者是新馬師曾、鳳凰女、關海山、任冰兒、梁醒波、靚次伯和劉月峰。1978 年第六屆則由林家聲、李寶瑩領軍。他們的班牌都是香港藝術劇團。

1976 年 2 月 21 日至 25 日，第四屆香港藝術節於利舞臺演出粵劇。這是麥炳榮、鳳凰女第一次在藝術節表演，其他演員包括梁醒波、任冰兒、劉月峰、靚次伯等。劇目有《金鳳戲銀龍》、《薛平貴》、《鳳閣恩仇未了情》、《十奏嚴嵩》和《黃飛虎反五關》。

第八屆香港藝術節的粵劇節目，於 1980 年 2 月 10 日至 14 日假座香港大會堂音樂廳舉行。麥炳榮和鳳凰女第二次於藝術節演

出，其他演員包括新海泉、靚次伯、劉月峰、任冰兒等。各晚劇目有《金鳳戲銀龍》、《燕歸人未歸》、《梟雄虎將美人威》、《鳳閣恩仇未了情》和《蓋世雙雄霸楚城》。票價分五十元、四十元、三十元、二十元、十元及五元，在大會堂票房公開預售。

1980 年 2 月 13 日，商業一台於晚上八時開始，直接轉播在大會堂音樂廳上演的《鳳閣恩仇未了情》，直至完場為止。第八屆香港藝術節特刊中，有榮鴻曾博士撰寫的文章〈粵劇：活的藝術〉，指出粵劇的「活」，第一是指演出時的靈活性和創作性，第二是指粵劇和粵人生活及信仰的密切關係。最後，雖然粵劇歷史悠久，到現在仍保存着不少古代戲劇的特色，但亦能隨着時代變遷，作出各方面的改動和革新。

1960 至 1970 年代，粵劇界面對場地不足的困擾。可供演出粵劇的戲院日漸減少，導致演出量大減，粵劇逐步走向低潮。新建的電影院沒有舞台設備可供劇團應用，而舊有設置舞台設備的戲院，又怕減少電影播放場數會影響收入，甚少願意撥出檔期予粵劇演出。粵劇唯有另謀出路，較有名氣的演員會遠赴美加、南洋等地走埠演出，其他演員則爭取於節慶神功戲或地區街坊福利會籌辦的棚戲演出。

棚戲雖然沒有戲院的舒適環境，卻更容易接觸普羅大眾，同時也可吸納一些新觀眾。大型班如大龍鳳、碧雲天、新馬、非凡響等，都曾在棚戲首演新劇。足以見證前輩演員在艱難的經營環境下，仍然刻苦堅毅、發奮振作，為藝術生命創出一片天地。而粵劇可以在香港藝術節演出，總算是開拓了一個嶄新的合作機會。

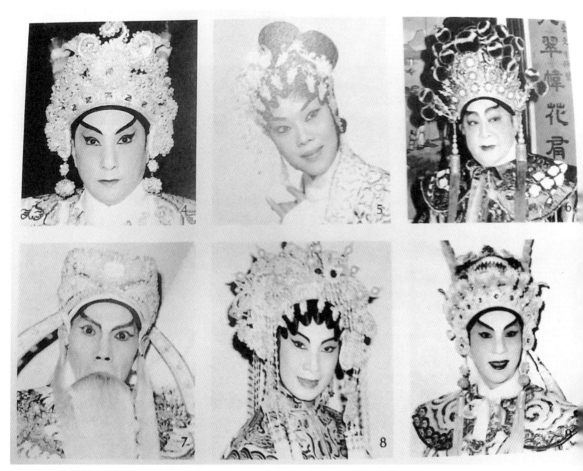

六柱的宣傳照片

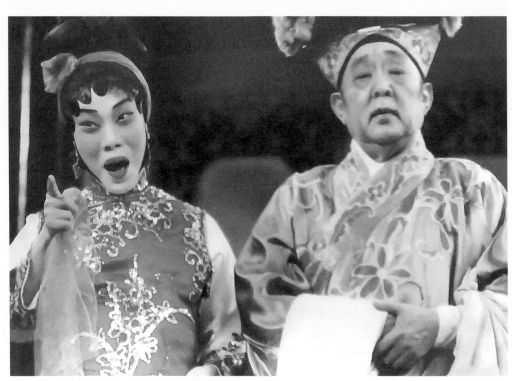

鳳凰女、梁醒波

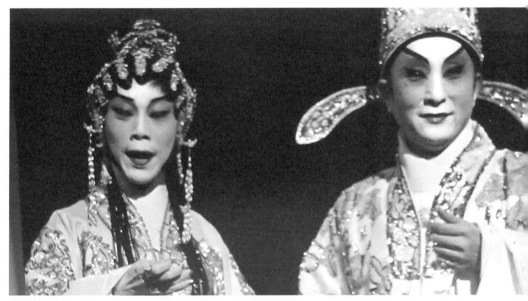

鳳凰女、麥炳榮

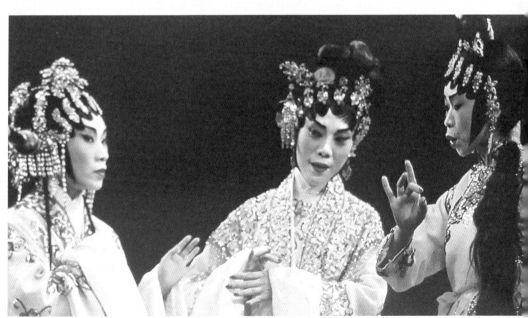

任冰兒、鳳凰女

大龍鳳
名劇巡禮

粵劇的排場是一種演出程式。每個排場基本上有一定的人物、說白、唱腔、做手、功架、鑼鼓組合及劇情，編劇和演員可以把排場用在不同劇目的類似情節中。粵劇常用的排場有「困谷」、「起兵」、「大戰」、「三奏」、「殺妻」、「投軍」等數十種。大龍鳳的戲寶就善於運用傳統排場，好像《梟雄虎將美人威》有《斬二王》排場，《桃花湖畔鳳求凰》有女版《蘆花蕩》排場。

《彩鳳榮華雙拜相》內有一場仿《趙子龍甘露寺保主》，正印花旦主唱一段古腔中板。在傳統《甘露寺》排場中，這一段中板原是由劉備所唱，現改由花旦唱出。文武生在此古老排場中，有三個鑼邊花的不同出場，講究手眼身步法，展示文武生的英偉威武，令戲迷看得怦然心動。另外一場仿《六國大封相》推車，文武生反串扮美「推車」，通常演「封相」時由花旦擔當，正印花旦在戲中則負責坐車，講究推車者和坐車者的演藝合作性。丑生負責擔羅傘，文武生的反串「推車」成為此戲的賣點之一。

《百戰榮歸迎彩鳳》

1960 年 1 月 28 日大年初一，《百戰榮歸迎彩鳳》在香港大舞台首演，其後到高陞戲院再演。編劇是潘一帆，角色如下：蓋世英（麥炳榮飾）、彩鳳公主（鳳凰女飾）、韓無敵（林家聲飾）、蓋娥眉（譚蘭卿飾）、林鳳儀（陳好逑飾）、趙無畏（劉月峰飾）、宋

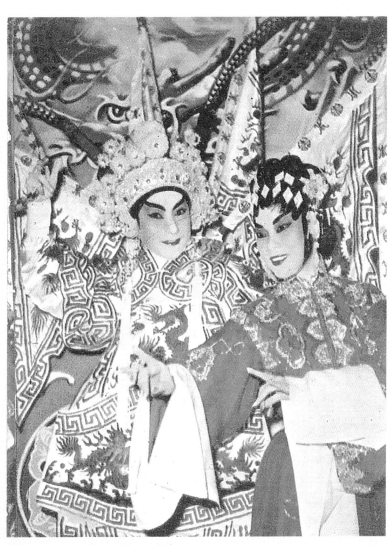

《百戰榮歸迎彩鳳》麥炳榮、鳳凰女

莊王（少新權飾）、魏無霸（李奇峰飾）、月蓉（余蕙芬飾）。上半場一幕「擊鼓催妝」令戲迷印象深刻。牛精駙馬要擊鼓，催促宋國公主過邦，兩人針鋒相對。這場戲的意念，來自 1930 年代太平劇團馬師曾所演劇目《擊鼓催花》。

另外一場鳳凰女喬裝艇家妹，救出敗陣的麥炳榮，盡顯公主的足智多謀。林家聲的戲分明顯加重，他底子好、有台緣，鳳凰女和麥炳榮都十分喜愛這位後輩。編劇知道班主有意提攜後起之秀，所以在下半部安排鳳凰女向林家聲施行反間，致使他大敗；有文場，有武打，讓林家聲可以發揮。尾場鳳凰女穿上大靠，並有一群女兵，演繹仿《華容道》排場。

前輩譚伯葉對《百戰榮歸迎彩鳳》有這樣的評價：「第五場是軍營佈景，又全熄了電燈來換景，成了『一賣開二』的佈景。林家聲個韓無敵與劉月峰個趙無畏，被彩鳳公主妙計燒營百里，慘敗而逃，他二人素衣水髮，表演了半齣《鐵公雞》排場。二人背對背，拗着臂膊，輪流訴唱曲詞。火燒連營時，台前與佈景板上，現出熊熊火光，令人有一種真實感。這佈景設計很不錯。綜合來說，《百戰榮歸迎彩鳳》的故事也算得乾淨俐落，反戰主題很突出。」[1]

1　譚伯葉：〈一個刁蠻一個牛精開正男女主角戲路〉，《大公報》，1960 年 2 月 2 日。

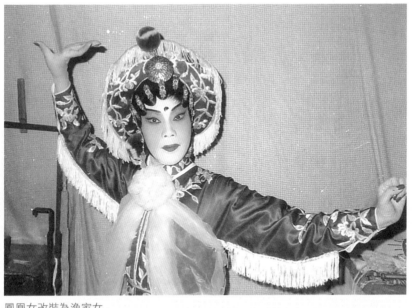

鳳凰女改裝為漁家女

鳳凰女率領女將，表演仿《華容道》排場。

《十年一覺揚州夢》

徐子郎編劇的《十年一覺揚州夢》，是林家聲在大龍鳳的最後一屆。因為何少保密謀籌組新班慶新聲，理想人選就是林家聲和陳好逑。1960 年 12 月 8 日至 14 日，《十年一覺揚州夢》先在皇都戲院做一台，12 月 22 日再到九龍東樂戲院做第二台。演員分配為麥炳榮（飾柳玉龍）、鳳凰女（飾程麗雯）、林家聲（飾宋文華）、陳好逑（飾程倩雯）、譚蘭卿（飾程母）、劉月峰（飾柳玉虎）。當年音樂界前輩譚伯葉一連三天在《大公報》發表藝評，評述戲中採取的排場。

《十年一覺揚州夢》有三個特點，第一是甚少粵劇的男女主角出場時是失明人，互相不知對方面目。第二是仿《大鬧梅知府》排場，鳳凰女、譚蘭卿大鬧公堂，牛榮火氣對待，令戲場緊張，煞是熱鬧好看；緊接上演仿《碎鑾輿》排場，鳳凰女「碎鳳冠，毀羅裳」，麥炳榮「拋紗帽，除官袍」。第三是林家聲仿《林沖夜奔》，再加仿《王彥章撐渡》排場，江中小舟由林家聲和劉月峰對打，表現兩人不凡的武藝，讓他們有發揮機會。

根據阮兆輝的口述資料，麥炳榮扮盲堪稱一絕，他的扮盲技藝師承三十年代著名男花旦靚少鳳，花了很多時間練習雙眼反白。陳守仁教授在論文〈粵劇電影保存的唱腔、身段與排場：十年一覺

陳好逑、譚蘭卿、鳳凰女表演《大鬧梅知府》排場

林家聲以夜行裝扮，與劉月峰表演《王彥章撐渡》排場。

揚州夢〉中，亦對以上排場作出精彩詳盡的解說。[2] 雖然是評論電影版，但對於欣賞大龍鳳戲寶來說，也是珍貴的參考資料。

《鳳閣恩仇未了情》

1962 年 3 月 10 日，香港大會堂啟用後，粵劇界多了一個公營演出場地。《鳳閣恩仇未了情》首先在大會堂公演，然後移師九龍普慶，受到熱烈歡迎，大龍鳳從此奠定大型班地位。大龍鳳代表粵劇界祝賀這個新建的文化殿堂開幕，為香港大會堂獻上第一個粵劇演出，也是在這裏首演《六國大封相》的劇團。

麥炳榮、鳳凰女、黃千歲、陳好逑是錯配鴛鴦，還有譚蘭卿連篇笑料、梁醒波讀番書、鳳凰女扮男裝唱平喉，《鳳閣恩仇未了情》成為粵劇喜劇經典，讓香港人笑足大半個世紀。這齣瘋狂的喜劇更成為不少碩士生和博士生的論文專題。2008 年「粵劇國際研討會：情尋足跡二百年」邀請眾多學者赴會，陳守仁教授的論文〈「邊個係邊個？」：從身份劇到雜種身份劇《鳳閣恩仇未了情》〉

2 《光影中的虎度門：香港粵劇電影研究》，香港：香港電影資料館，2019 年，頁 100－106。

朱毅剛和梁醒波在研究唱段

朱慶祥為鳳凰女拉奏小曲

就以此劇為題。[3]

　　陳教授提出：「說《鳳閣》是身份劇，它實在當之無愧。全劇共有六個劇中人，在劇中被錯認身份，及主動或被動地扮作其他身份，或更不幸地失去身份。這些與身份變動有關的情節，竟有最少十五處之多，難怪劇中積累了那麼多的誤會。」另外，劇中所用語言是文化大混雜的表現，丑生倪思安救起紅鸞，會以廣東話、英文、潮州話等查問對方姓名，反映不同方言在香港的共融性。到「讀番書」一折，丑生說了不少英文、荷里活明星名字、潮流用語等，內容雖然有點荒誕，卻迎合了華洋雜處的香港環境。

　　朱毅剛（1922－1981）創作的主題曲〈胡地蠻歌〉風行數十載，也是藝壇佳話。說起這支小曲，有一段小故事，麥炳榮的徒弟阮兆輝憶述，師父從來不喜歡生聖人（即新撰小曲），囑咐徒弟跟朱毅剛學唱，學完後才到師父廂位唱給他聽。所以第一個懂得唱〈胡地蠻歌〉的老倌，不是麥炳榮，而是輝哥阮兆輝。

　　著名音樂領導朱慶祥憶述大哥朱毅剛的強項是創作長小曲，這種工作十分艱辛，可是朱毅剛一晚就可以完成任務，能人所不能。難怪正印花旦鳳凰女當時也詫異：一晚完成的樂曲，會不是「行貨」嗎？事實證明〈胡地蠻歌〉一經傳唱，人人琅琅上口，「一葉輕舟去，人隔萬重山」成為街知巷聞的經典金曲。

3　周仕深、鄭寧恩編：《粵劇國際研討會論文集（下）》，香港：香港中文大學音樂系粵劇研究計劃，2008 年，頁 493－509。

第七届 十黃 太龍鳳劇團

TAI LUNG FUNG CANTONESE OPERA

鳳閣恩仇未了情

"THE PRINCESS IN DISTRESS"
PROGRAM

大龍鳳台柱靚次伯與麥炳榮

經理 何少保

CITY HALL
10th March — 20th March
1962

香港大會堂演出特刊

大龍鳳劇團 1962 年 3 月在香港大會堂演出的特刊

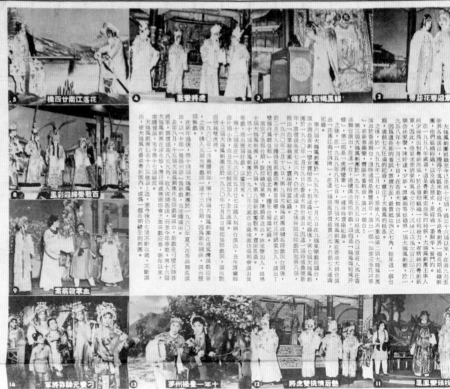

5 花落江南廿四橋　　4 虎將變羊　　3 龍鳳場前驚弄蝶　　2 如意迎春花並蒂

6 百載榮綠迎彩鳳

9 血染蓉裳

14 習愛元帥蘇將軍　　13 十年一覺揚州夢　　12 艷情挑雙虎將　　11 飛上枝頭變鳳凰

以及歷屆來的成就

天才寶瑰梁寶家

寶家寶近年來編劇的重頭戲，她以編劇及戲創作的型態加入《大龍鳳》劇團，是一個很有才華的粵劇編劇人。

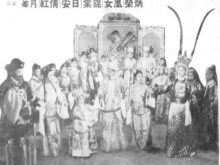

小甘羅拜相　下集大結局

主演：麥炳榮　鳳凰女　陳錦棠　半日安　譚倩紅　劉月峯

將軍

大會堂的壯觀

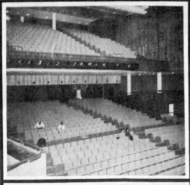

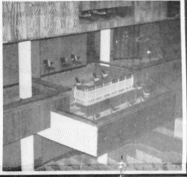

上圖：大鳳凰在大會堂演出地點瑰麗之設備
下圖：演出地點貴賓廂準備接待嘉賓實況

第十七屆大龍鳳劇團榮獲中國戲劇首演權

佈景服裝全新裝置與大會堂瑰麗互相輝映

金殿引鳳凰

愛女貴相思恩

今宵見鳳凰醒

雙丹鳳霸皇都

中元蠻刀

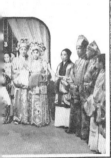

十七屆大龍鳳劇團
大會堂演期表
一九六二年三月十
日至二十日

三月十日（星期六）
夜場：去紙國大紅袍
榴京：鳳閣恩仇未了情
三月十一日（星期日）
日演：刁蠻元帥莽將軍

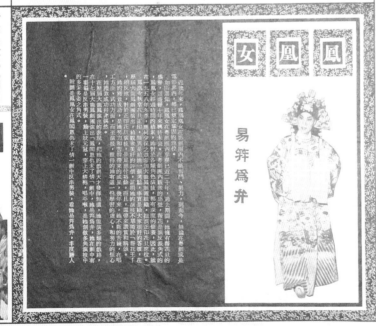

鳳凰女

易釵為弁

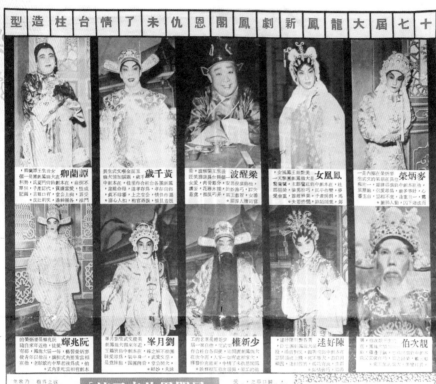

譚蘭卿　黃千歲　梁醒波　鳳凰女　麥炳榮

阮兆輝　劉月峯　少新權　陳好逑　靚次伯

「鳳閣恩仇未了情」本事

演出的話 · 何少C

TAI LUNG FUNG CANTONESE OPERA

"THE PRINCESS IN DISTRESS"

The Story:

On her way back to China, escorted by her devoted lover General Yalet, Princess Hung-loen, who has been held hostage by the Mongolian Leader, saves Sau-tin, a young girl who tries to fling herself into the sea. During the pirates' attack, the Princess is saved by Ngai, but loses her memory.

Ngai happens to be Sau-tin's father. He keeps her as his daughter, and months later, marries her to Sheung, son of a nobleman. Sheung, accompanied by the Minster of Military who is in fact General Yalet, returns home for marriage. Yalet discovers the true identity of the Princess, but she can never recognise him.

Before the marriage, the Princess, in the disguise of a man, attends the Emperor's Court and translates some documents in Mongolian. The Emperor is much pleased with 'his' ability and gives 'him' his sister in marriage. On the wedding night, it is disclosed that the bride is no other than Sau-tin, the girl 'he' once saved.

When the Emperor finds out that his brother-in-law is really a girl, he calls an investigation. With the help of Ngai and Yalet, everything is straightened. At last, the Princess recovers her memory and she and Yalet find a happy reunion.

香港美璟印刷有限公司承印

大龍鳳全班人馬，在台上加緊練曲。

蘇少棠到後台探劉月峰和鳳凰女

譚蘭卿、梁醒波商量如何「爆肚」

大龍鳳時代──麥炳榮、鳳凰女的粵劇因緣

劇情需要，鳳凰女要裝起肚子。

鳳凰女於劇中扮男裝

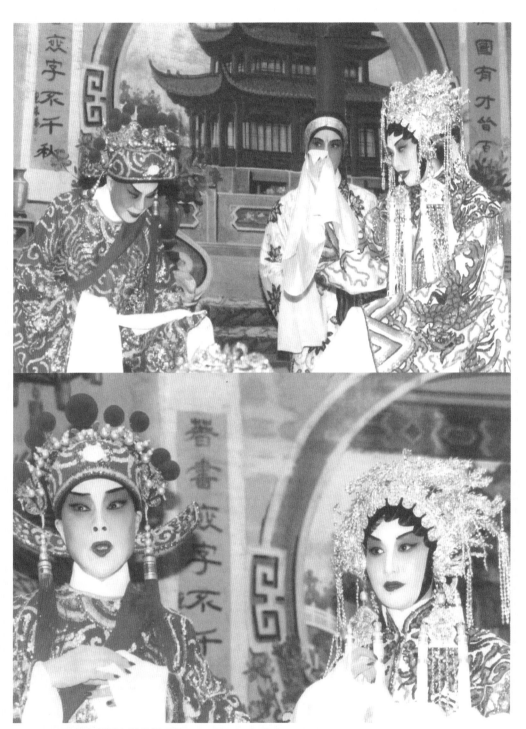

鳳凰女與潘家璧的對手戲

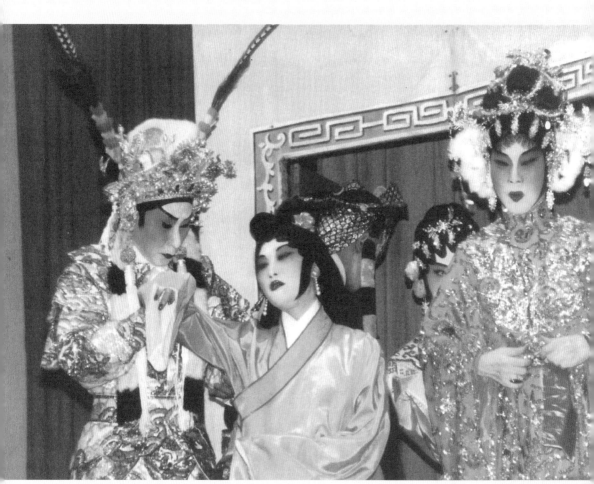

麥炳榮、鳳凰女救起潘家璧

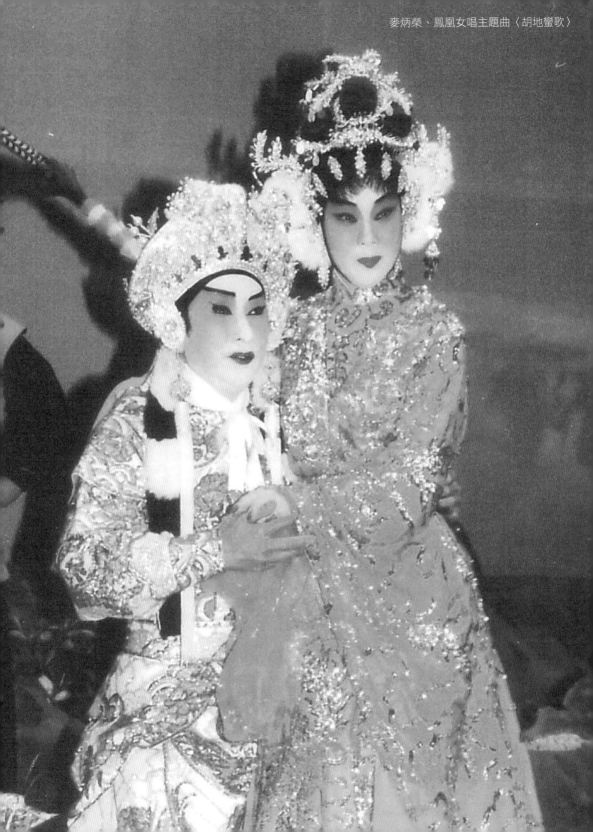

《黃飛虎反五關》

　　白玉堂領導興中華，為了爭取粵劇市場，經常編演新劇，如
《神秘殺人針》、《劈山救母》、《黃飛虎反五關》等。1940 年 9 月
20 日，興中華在高陞戲園首演《黃飛虎反五關》（當年報章廣告，
劇名為《反五關》）。與白玉堂合作的演員，有衛少芳、曾三多、
羅家權、楚岫雲、馮俠魂等。其後數十年，此劇成為白玉堂的首本
戲之一，廣受歡迎。《封神演義》中的人物黃飛虎，為雪商紂王調
戲並逼死其夫人之恥辱，經過了五關，他親率一千家將，偕同二
弟、三子、四友投降姜尚；繼而討伐紂王，被封武成王，與姜子牙
率兵直逼朝歌，致使紂王自殺，商朝滅亡。

　　為了黃飛虎一角，白玉堂特製了銅片戲服。這件全以銅甲片
及珠管密綴而成的靠仔，模仿古代金屬鎧甲製作。兩袖及前後靠身
共釘上九面以人工錘成的衛環銅獸護牌，作為裝飾。整件銅靠連袖
套在內，重量竟達 11.25 公斤。這套戲服共有十一個部分，分別為
中袖上衫、坎肩背心、領子、左右靠腿、前裙、左右「上夾裙」、
後「上夾裙」、腰帶，重疊穿上，再套上兩隻金屬袖套。行走時，
銅片互碰，產生金屬鏗鏘之聲。他還設計了棍上紮架的表演程式，
需要一群龍虎武師去配合。在舞台上，白玉堂身穿盔甲，再站高於
棍上，威風凜凜！此種程式一直被後輩文武生廣泛採用，如麥炳
榮、阮兆輝、梁兆明、李秋元等。麥炳榮沿襲白玉堂的靠仔穿戴，
到了阮兆輝演繹，就改穿大靠和背旗，顯得更加勇猛非凡。

鳳凰女在《黃飛虎反五關》飾演黃夫人

至於麥炳榮和白玉堂有否同台演出？答案是有的。1959 年 3 月，著名花旦秦小梨（1925－2005）起班牌梨苑香，演出唐滌生新編《美人計》。麥炳榮飾趙子龍，白玉堂掛鬚飾劉備。前輩譚伯葉評價麥炳榮「做工洗鍊非常，令觀眾大飽眼福」；至於白玉堂，則是「他被周瑜伏兵追擊時，與趙子龍打眼色哀求孫尚香時的關目，傳神到家」。[4]

1971 年 12 月，大龍鳳、慶紅佳的雙班制，大龍鳳把白玉堂版本再整理，重新推出《黃飛虎反五關》。演員分配為麥炳榮（飾黃飛虎）、鳳凰女（飾賈氏）、梁醒波（飾紂王）、李香琴（飾妲己）、劉月峰（飾周紀）、尤聲普（飾黃明）、艷海棠（飾黃天爵）。此後《黃飛虎反五關》成為大龍鳳戲寶之一。

著名編劇蘇翁（1932－2004）在報章專欄「我談粵劇」為《黃飛虎反五關》留下藝評。他寫道：「麥炳榮還是有一定水準，雖然年紀大了，大動作減少了，但是還有一股不怒而威的氣派，真火一出，雙目吐出光芒，還是有令人震慄的感覺。」另外，他特別稱讚鳳凰女最討好，在一場鬼魂會夫中，打破以往花旦一味追求扮靚的作風，甘於全面搽白，用純粵劇方式演出，悲惻動人，也演出一股受屈與無奈的味道。這齣戲足以證明鳳凰女演青衣戲，也一樣有深厚功力。

4　譚伯葉：〈梨苑香老倌的功架〉，《大公報》「粵劇漫談」，1959 年 3 月 6 日。

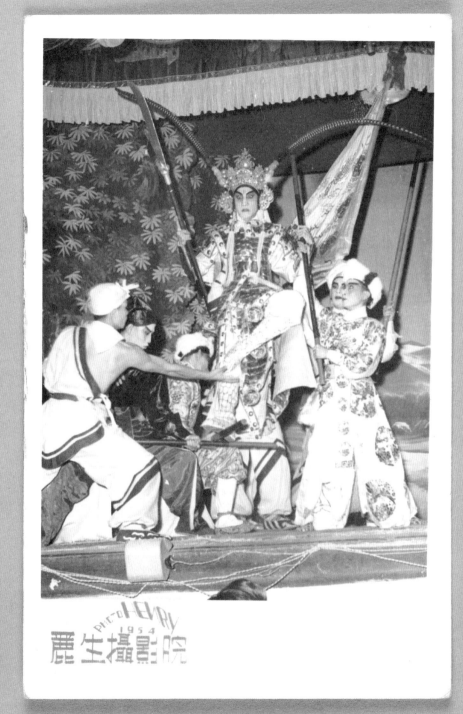

1940 年代，白玉堂飾演黃飛虎，穿上特製的銅片靠仔於棍上紮架。其後不同年代的文武
生，都沿襲此表演程式。

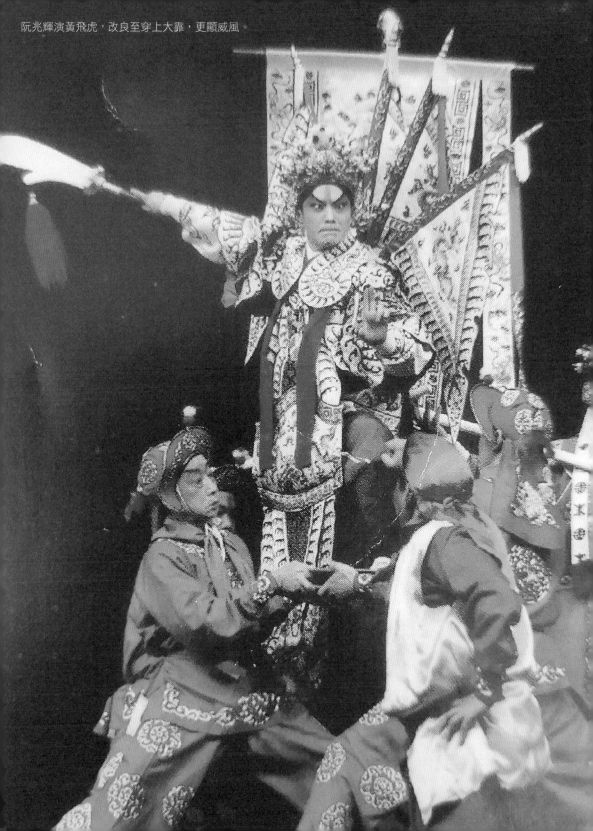

阮兆輝演黃飛虎，改良至穿上大靠，更顯威風。

《十奏嚴嵩》

「江湖十八本」是指早期的傳統粵劇劇目，按照麥嘯霞《廣東戲劇史略》所列，為：《一捧雪》、《二度梅》、《三官堂》、《四進士》、《五登科》、《六月雪》、《七賢眷》、《八美圖》、《九更天》、《十奏嚴嵩》、《十二道金牌》、《十三歲童子封王》及《十八路諸侯》，其中十一、十四、十五、十六、十七已散佚。

李少芸編劇的《十奏嚴嵩》首演於 1951 年 11 月 12 日，演員陣容為余麗珍（飾張元春）、薛覺先（飾嘉靖帝）、靚次伯（飾張國丈）、白玉堂（飾海瑞）、馬師曾（飾嚴嵩）、鄭碧影（飾嚴月嬌）、任劍輝（飾龍雲太子）、歐陽儉（飾魯岳）。《十奏嚴嵩》是「江湖十八本」的傳統劇目，屬古老戲，這次重新演繹，由眾多名伶配搭而成。白玉堂擅演公堂大審戲，馬師曾飾演人反派嚴嵩，形成絕妙配搭。不過根據阮兆輝所述，這個舞台版本與大龍鳳的版本，在角色分配和場口編排方面，都完全不同。

1972 年 10 月，大龍鳳、慶紅佳以雙班制演出。大龍鳳獻上李少芸重新編寫的《十奏嚴嵩》，演出三幕戲肉 ——〈贈相〉、〈寫表〉和〈十奏〉。後來，大龍鳳需要把《十奏嚴嵩》作為長劇演出時，潘一帆再加上其他場口，以使全劇齊全。劇情說西宮國丈嚴嵩自恃愛女得皇上寵幸，把持國政，結黨營私。海瑞愛民如子，不理官卑職小，誓與權臣周旋。嚴嵩之子世藩，仗着父親權勢，橫行霸道，強搶民女，終被海瑞逮捕。得悉世藩被捕，嚴嵩與嚴貴妃先後

闖府，海瑞皆未因權勢低頭。嚴嵩禍國日深，皇上三月不朝。海瑞眼見民生日苦，決定上朝奏嵩。但因早有「奏嵩者斬」之皇命，海瑞自知奏嵩之日便是身喪之時，故向嬌妻試探是否同懷愛國之心。海夫人雖是愛夫情重，卻深明大義，答允若海瑞因奏嚴嵩而身喪，自會訓子持家，令海瑞少了後顧之憂。海瑞慷慨就義，十本奏章上奏嚴嵩，無奈聖主昏庸，嚴嵩勢大，十本奏章盡皆駁回。行將問斬之時，幸得東宮國丈取得嚴嵩謀反罪證，嚴嵩正法，被判金甌乞食，海瑞忠君愛國之義亦得以傳於後世。[5]

童年進入麗聲劇團的阮兆輝，在《香羅塚》中飾演喜郎一角，曾欣賞麥炳榮的「大審」，完全視對方為偶像。輝哥說：「爹哋（輝哥尊稱師父為爹哋）有『牛榮』之稱，其實他不單袍甲戲、大審戲、武場戲了得，文場戲亦有其獨到之處，否則當年薛覺先開《花染狀元紅》就不會特意聘他任小生，讓他與五嬸唐雪卿來演那場『對聯』的重頭戲。」《十奏嚴嵩》除了壓軸的重頭戲〈十奏〉，還有一折〈寫表〉敘述海瑞夫婦的慷慨就義，麥炳榮、鳳凰女曾經灌錄成唱片傳世。

1950 至 1960 年代，以演海瑞聞名的，國內粵劇版有靚少佳，香港粵劇舞台有白玉堂，電影版《大紅袍》有任劍輝。大龍鳳的《十奏嚴嵩》，造就麥炳榮成為另一個聞名香港的海瑞。1984

5　《十奏嚴嵩》劇情簡介，參考 https://www.art-mate.net/doc/55834。

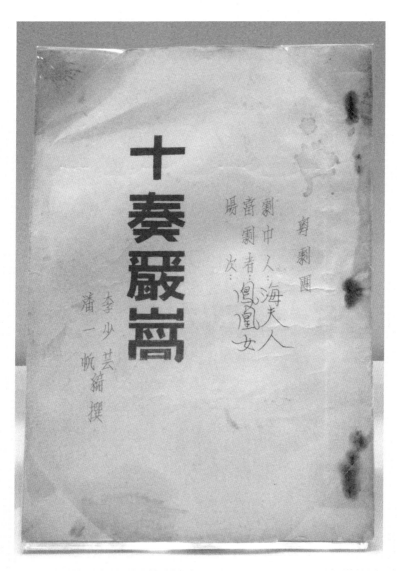

《十奏嚴嵩》劇本，編劇為李少芸、潘一帆。

《十奏嚴嵩》之〈寫表〉，麥炳榮、鳳凰女。

香港大舞台

香港灣仔大道東

今晚開演兩部名劇

慶場七點半　日場一點半開演

早請晚三點第今‧天七期演

馮俠衡　李惠文　音樂：陳章客　佈景：中慶祥　劇務：潘一帆　經理：何少保

祇演香港區一台，演期限七天，決不暢遊埠！

麥炳榮　鳳凰女　賽麒麟　艷海棠　任冰兒　劉月峰　羽佳　李香琴　尤聲普　何惠玲　李龍

今晚七點半慶紅佳先演名劇
迷宮脂粉將

大龍鳳續先名劇
演瑞嚴奏舊

鳳凰女
演究去美國
後會有期

睇陣容夠真，威講班牌，最實際！
睇大會香港大舞台，革新裝修，視聽第一流！
兩班紅伶大會串，奏藝齊一晚！同晚不同戲，晚晚精彩，勝在戲多！

日夜景價
超等　廿五元正
特等後　廿元正
特等中　十七元正
大堂前　十六元正
大堂中　十二元正
大堂後　十元正
樓上前　八元正
樓上中　七元正
樓上後　五元正

慶紅佳劇團宮幃袍甲香艷名劇
迷宮脂粉將

潘一帆編

劇情簡介

（演員表）

羽佳
鳳凰女
賽麒麟
李香琴
李龍
尤聲普
任冰兒

華英
華暉
珊瑚宮主（卷五芳）
世光（太子）
勝男

昔有金國二碻者，金國國王西嘉威殘，有諸國將華英者，劇情略之，通金國國王至惡性懸恨悉之，繼使去剩十

大龍鳳劇團新編名劇
海瑞十奏嚴嵩

李少芸先生全新編

本中一切傳口、曲白，倶係近十多年劇新創，現將此劇分三大幕：（一）繼前（二）寫表（三）

（劇中人）

海瑞　　　　羽佳
海夫人　　　鳳凰女
明后　　　　任冰兒
嚴嵩　　　　賽麒麟
嘉靖帝　　　劉月峰
國丈　　　　尤聲普
嚴妃　　　　小峯
　　　　　　艷海棠

明晚名劇預告

慶紅佳
劇團演：
兒女保江山

大龍鳳
劇團演：
巧判連環案

晚晚不同戲，晚晚睇究，可以睇過

年，寶人和獻演的劇目就有《十奏嚴嵩》，是麥炳榮最後一次演出海瑞。鳳凰女依然是海夫人、阮兆輝是嘉靖帝、賽麒麟是嚴嵩、高麗是嚴妃、招石文是東宮國丈。兩對師徒同台演戲，成為戲迷的珍貴回憶。

《燕歸人未歸》

1930 年代，第一個版本的《燕歸人未歸》是南海十三郎（1910–1984）編給義擎天，當年台柱陣容有千里駒、靚少鳳、靚新華、葉弗弱、李艷秋、羅品超，自公演起即大受歡迎。此劇堪稱千里駒和靚少鳳的佳作，他們演得真摯感人，劇團於是乘勢推出《燕歸人未歸》下集，側重家庭倫理，並延續上集的劇情發展，令戲迷爭相觀看。可惜後來經歷戰亂洗禮，沒有戲班重演，此劇漸漸失傳。

根據名伶文千歲的自傳《千歲演義》，1974 年南海十三郎看好文千歲的前途，把名劇《燕歸人未歸》交給他演出。後來班主何少保籌辦雙班制，要求文千歲把《燕歸人未歸》轉給大龍鳳的麥炳榮、鳳凰女先做，另請潘一帆把舊戲《嫡庶之間難為母》改編為《征袍還金粉》，讓文千歲、李香琴演出。

潘一帆在十三郎的劇本上重新編度緊湊場口，撰寫新曲，寫成第二個版本的《燕歸人未歸》（又名《雄才偉略振家邦》），演員

有鳳凰女（飾白梨香）、麥炳榮（飾西梁王子魏劍魂）、任冰兒（飾東齊公主洪珊瑚）、梁醒波（飾白志成）、尤聲普（飾西梁王魏承基）、賽麒麟（飾東齊王洪紹武）、劉月峰（飾東齊將軍蔡雄風）。

　　故事講述西梁屢遭匈奴侵襲，太子魏劍魂偷襲胡營不果，負傷而逃，被村女白梨香所救，二人兩情相悅成婚。其後西梁王遣劍魂向東齊珊瑚公主求婚，以求合兵抗匈奴。時梨香已懷有身孕，其兄志成向劍魂提議調換身份，望能瞞過東齊公主。梨香與劍魂相約翌年春燕歸來之日重聚，然而公主識破志成身份，堅持劍魂拋棄梨香始能借兵。其後公主私自暗訪梨香，砌詞欺騙，並把她的新生兒子帶走拋棄。東齊將軍蔡雄風奉命除去梨香，幸他輾轉得悉公主奸計，遂轉助梨香並將她帶回東齊，而志成恰巧拾獲梨香的兒子。西梁東齊兩國大破匈奴，劍魂被迫與珊瑚公主成婚。梨香在殿上道出遭公主欺騙夫兒經過，並得公主手下宮女作證。最後梨香、劍魂與愛子一家團圓，公主承認過錯，與將軍結成連理。[6]

　　1975 年 1 月 3 日晚上，南海十三郎於老報人黎民輝陪同下，前往新舞台欣賞《燕歸人未歸》，並且詠詩留念，題為〈大龍鳳燕歸人未歸舊作有感〉：「少年消瘦上層樓，猶道燕歸作客羞。無恙三河經徙殖，故京九晼拒樓留。江山大好非吾土，金縷歌殘恌孟優。法曲飄零歸未得，劫灰餘韻拂牢愁。」

6　《燕歸人未歸》劇情簡介，參考 https://www.lcsd.gov.hk/CE/CulturalService/Programme/tc/chinese_opera/programs_1159.html#tab_2_0。

160

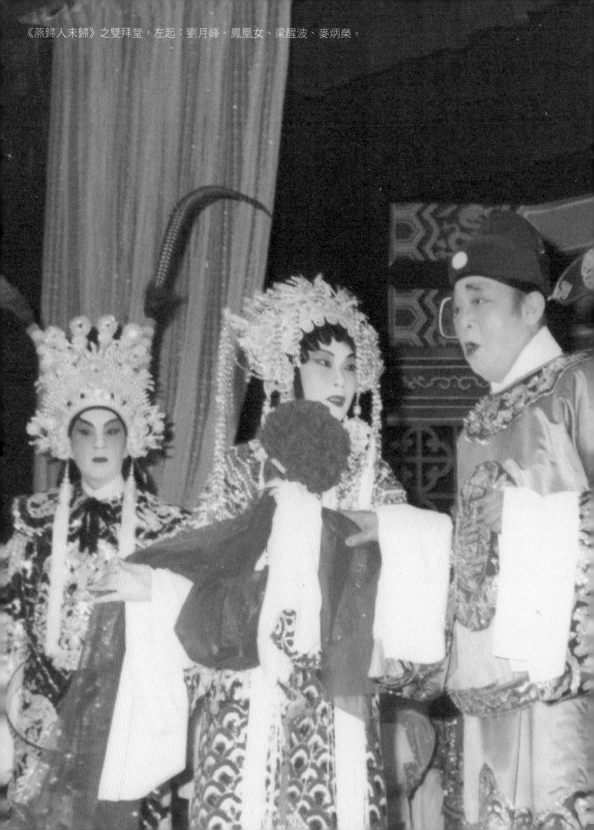

《燕歸人未歸》之雙拜堂，左起：劉月峰、鳳凰女、梁醒波、麥炳榮。

大龍鳳的
傳承脈絡

阮兆輝

　　本來麥炳榮並不想收徒弟，後來經過何少保游說，竟然改變了主意。某天下午，何少保打電話給阮兆輝，要他趕快去見麥炳榮，阮兆輝就跟着母親到中環的陸羽茶室三樓。麥炳榮對阮兆輝提出要求，就是要跟他住，要守行規，還有自己每次演出，阮兆輝一定要在虎度門看；另外，不准爭地位，不准論人工。因為阮兆輝是帶藝投師，故此麥炳榮就不使用師約。

　　1960 年 5 月 18 日，舉行正式拜師禮。那天早上，阮兆輝到師父家，上香給師父的祖先，然後叩拜和敬茶給師父、師母陳秀雲。隨後上八和會館，按輩分給梨園前輩叩頭奉茶。還要拜華光先師、田竇二師、譚公爺、張五先師等祖師。接着麥炳榮讀師訓。禮成後，晚上在金漢酒樓舉行拜師宴。輝哥回憶道：「每次他演出我都跟着上台，有陣子有份演出一些小角色。其餘時間便從旁侍候，所以除了他執手教導基本演戲知識外，我還有大量機會觀察。亦憑着他的面子，很多前輩都會不時口傳身授。」

　　麥炳榮是梨園著名的獨行俠，我行我素，為人卻胸襟廣闊。輝哥說：「爹哋不只教我演戲，從他身上，待人處事亦得益良多，例如他喜歡我行我素，從不聽是非。另外，他胸襟廣闊，永不爭戲做，不忌才。任何新人只要有本事，他都覺得可以合作，不怕觀眾有比較。他做文武生當紅，也會做小生幫陳錦棠。他當文武生時亦盡量讓任小生的老倌黃千歲、陳錦棠、林家聲等有大量機會發揮，

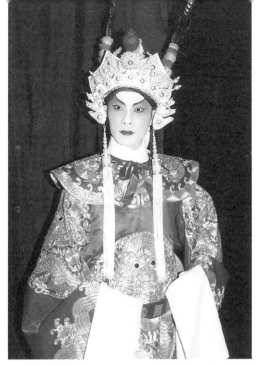

阮兆輝的舞台扮相

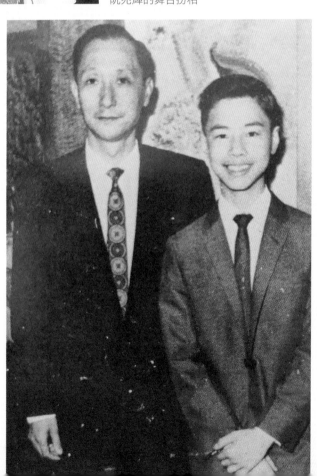

麥炳榮正式收阮兆輝為弟子

不計較名利，在戲行是十分難做到的啊！」

　　1999 年，為紀念麥炳榮逝世十五周年，選演了一些大龍鳳的劇目。阮兆輝解釋：「《鳳閣恩仇未了情》及《百戰榮歸迎彩鳳》這兩齣最著名，是少不了。《趙子龍無膽入情關》（美人計）是爹哋早期拍秦小梨的戲，曾叫好叫座。《血掌殺翁案》比較冷門，卻有其拿手的『大審』，劇情懸疑而惹笑，定能吸引觀眾。《燕歸人未歸》是南海十三郎的橋段，部分劇本也是由十三叔親自執筆。《癡鳳狂龍》曾有一口氣全場爆滿三十天的紀錄。《榮歸衣錦鳳求凰》是爹哋與女姐合作得最愉快的作品。至於《十年一覺揚州夢》是我最喜歡的，因為其中一場需要扮盲，爹哋扮盲堪稱一絕，他的扮盲技藝師承三十年代著名男花旦靚少鳳，而我亦曾花了很多時間、心機來學，雖然辛苦一點，但相信會令觀眾讚賞。」

　　2004 年，阮兆輝為香港藝術節策劃「大龍鳳──大時代」系列節目，是尊師重道的表現。除了身為麥炳榮徒弟這種特殊關係，這年也是輝哥從藝五十周年，阮兆輝飲水思源，重現大龍鳳的班牌，演出師父的戲寶，藉此向先師致敬。適值 2004 年是麥炳榮逝世二十周年，由徒弟舉行紀念演出，意義非凡！

　　輝哥認為師父演得最好的戲是《香羅塚》，由麥炳榮、陳錦棠與吳君麗開山，不過那是麗聲劇團的戲寶。若以大龍鳳的劇目而論，兼選師父最有特色的，當為《十年一覺揚州夢》，麥炳榮扮盲，冠絕梨園！

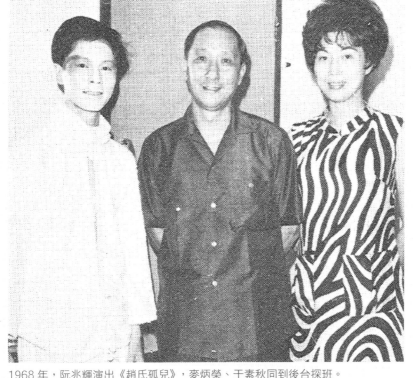

1968 年，阮兆輝演出《趙氏孤兒》，麥炳榮、于素秋同到後台探班。

高麗

　　高麗讀完小學，就跟隨黃金鳳習唱粵曲；暑期時候，她會落班當梅香。黃金鳳帶高麗參加鳳凰女的戲班，1972 年高麗拜鳳凰女為師，成為其入室弟子，初期擔任梅香；後參與鳳凰女、麥炳榮組成的大龍鳳劇團及鳳求凰劇團。跟隨鳳凰女練功的日子，女姐是絕不收學費的，還請名師如祁玉崑來指導一群女孩練習把子、基本功等。當年高麗個子矮小，需要踩蹻和師父一起練功。其他的學習機會，就是跟隨鳳凰女做落鄉班。高麗擔當五幫、四幫，空閒時可站在虎度門，欣賞老倌的精彩演出。讓她印象深刻的有《宋江怒殺閻婆惜》，鳳凰女、新馬師曾、梁醒波的經典組合。

　　後來，高麗經前輩陸飛鴻介紹赴馬來西亞登台，1970 年代末開始活躍於星馬粵劇界，擔任正印花旦。1995 年回港，於龍嘉鳳、精英、錦陞輝、劍新聲、漢風粵劇研究院、瓊天、金玉堂、東昇及御玲瓏等粵劇團擔任二幫花旦。2003 年起組織高麗芯劇團，擔任正印花旦。

　　從師父鳳凰女身上，高麗並不是學懂怎樣做粵劇，最寶貴的是學懂怎樣處理人際關係。在戲行，如何維繫一群叔伯兄弟的合作，是一門高深的學問。很可惜，高麗覺得跟隨女姐的日子比較短，相對的時間不多，各有各忙。只有一套粵劇，女姐演《胡不歸》，曾經執手教高麗去演春桃。

　　高麗最初入戲行時，甚麼私伙也沒有，被人譏笑為「百無花

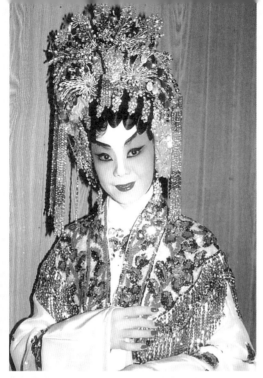

高麗的舞台扮相

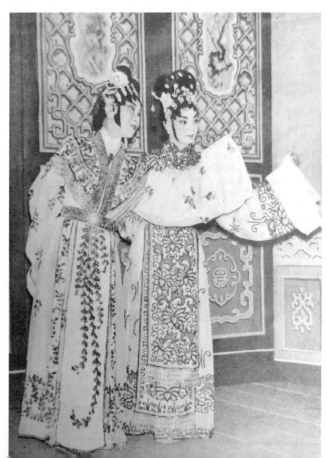

鳳凰女、高麗師徒合照

旦」。但她心胸廣闊，潛心學藝，從五幫、四幫，逐步升上二幫花
旦。所以大龍鳳的戲寶，她由低至高的角色都做過，理解每個老倌
的私伙介口，明白演繹角色的準繩。每齣戲都有獨特之處，例如
《榮歸衣錦鳳求凰》，趕場緊密，換衫要快；《桃花湖畔鳳求凰》的
口古，要提氣去講，才會硬淨，才可顯出人物的情緒；《鳳閣恩仇
未了情》就是最不容易做的戲，因為女主角一會兒失憶、一會兒聰
明，很難掌握人物的變化。

　　回顧跟隨師父的歲月，高麗說：「我有一大遺憾，就是沒有真
正演過一齣好戲給師父看。從前女姐很有心機教我，但因為我經驗
少，水準不足，領略不到她所教的。又因為她嚴厲，平日見到她已
經驚惶失措。她站在虎度門看我做戲，看完了一邊罵一邊教，哪裏
還聽得入耳，每次都是第一時間逃遁開去。今天明白她教的是甚麼
一回事，卻沒有機會按她傳授的演給她看。」

　　數十年來，高麗配合不同劇團，不斷演出師父的戲寶。2018
年，高麗復排和整理《女帝香魂壯士歌》，獲得一致好評。2021
年9月，高麗領導高麗芯劇團，推出「鳳凰女名劇展」，演出《燕
歸人未歸》、《女帝香魂壯士歌》和《刁后狂夫》。

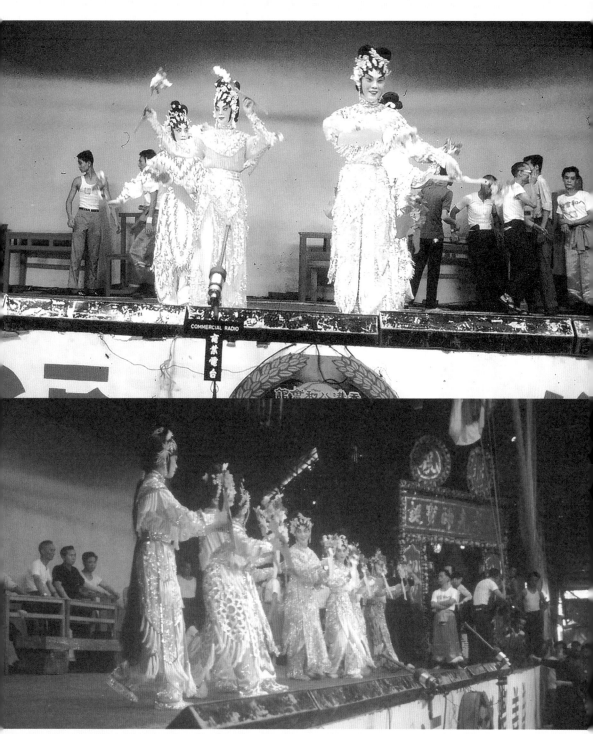

鳳凰女帶領高麗參演《香花山大賀壽》（1966）

何偉凌

　　何偉凌小學畢業後加入叔父何非凡的非凡響劇團，擔任三年梅香（當時名為何惠玲）。經黃炎介紹參加大龍鳳劇團，並由開口梅香擢升至三幫花旦，後因身形高大，故轉為生角。企梅香的三年，縱然從未在台口唱過一句滾花或講過一句口古，但卻靠「睇」而學會了不少「戲」，自然也曉得戲班規矩。後來何非凡過埠登台，凌姐空閒在家，在班政家黃炎賞識下，加入了麥炳榮、鳳凰女擔班的大龍鳳。

　　戲行中，許多人認為鳳凰女很兇，但是「人夾人緣」，凌姐和女姐就相處融洽。凌姐在大龍鳳每當遇上疑難，關於日常生活的也好，演戲方面的也好，必定去問女姐。問多了便惹起女姐對她的憐惜，又可能凌姐沒有正式拜女姐為師，所以女姐沒有擺出師父的威嚴，態度也比較和善。當女姐跟北派師父祁玉崑學藝時，也攜着凌姐一起去練功。

　　另一個提攜凌姐的是羅艷卿，卿姐非常疼惜這個侄女，經常帶她進片場，又介紹她在電影中擔任一些小角色，自己起班演粵劇也少不了凌姐的份兒。卿姐除了自己指點凌姐演戲，還出錢請名師王粵生教她唱功，真稱得上是一位難能可貴的恩師。

　　梅香時候的何惠玲，到轉做生角的何偉凌，最難忘的是大龍鳳的舞台歲月。凌姐長得高大，在台上總是欠缺了花旦那種嬌嗲之態，麥炳榮於是建議：「你若想有更好的前途，應該改行當，做腳

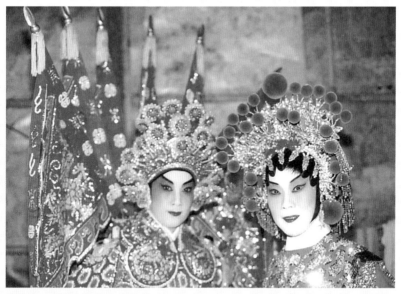

何偉凌、鳳凰女於後台合照

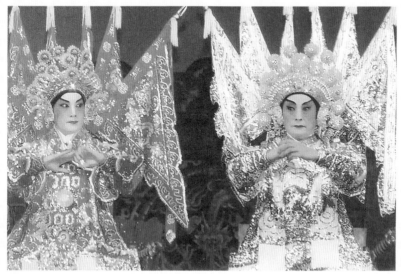

何偉凌、麥炳榮合演《六國大封相》

色（生角）會比較適合。」凌姐雖然喜歡花旦有機會扮靚，但也聽從六哥的話，毅然放棄花旦這行當，從頭學習生角的台步和做手，甚至要習慣用平喉唱曲，當然還需添置一擔新的男裝戲服。

何偉凌曾說，她最喜歡演的大龍鳳戲碼是《鳳閣恩仇未了情》：「因為自己做花旦時，紅鸞郡主又做女又做男，角色很有挑戰性！轉做生角後，這套戲有場大審，我也很鍾意，所以特別喜歡這套戲。」

賽麒麟

賽麒麟（1933—2016），原名崔耀強，行內人慣稱強哥或強叔。自小隨父親在戲班當演員，充當閒角。1940 年代末，跟隨名丑歐陽儉加入新聲劇團演出，邊學邊做，逐步躍升。強哥身形高大，不怒而威，年長後嘗試擔當武生角色，直至 1974 年轉當丑生。當丑生後，曾進入大龍鳳、新馬劇團等。1980 至 1990 年代多在中型及大型戲班演出，主要合作的粵劇團有心美、金英華、金龍鳳、龍鳳、漢風粵劇研究院、龍嘉鳳、金鳳凰、日月星、福陞、寶人和等。

1999 年，強哥首次埋班的兆儀鴻劇團，除了陳詠儀是年輕花旦，其餘五柱都是班身不淺的台柱，陣容實在十分可觀，尤其班主以文武生阮兆輝紀念師父麥炳榮逝世十五周年為號召，貼演的八齣

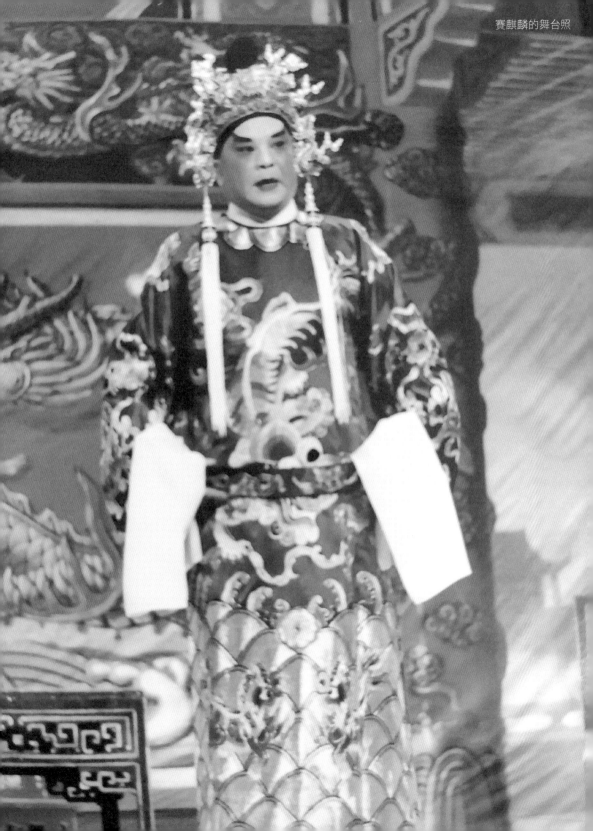

戲當然全是大龍鳳的戲寶！

　　要演大龍鳳戲寶，相信這一台戲是最強的陣容，因為六柱中，半數出身自大龍鳳，包括輝哥、高麗和賽麒麟。除了輝哥好戲之外，最令觀眾印象深刻的就是強哥。強哥雖然一向在各劇團擔演丑生，但鮮有像這一台般吃重，因為少有像大龍鳳戲寶給他許多表現機會。首晚響鑼，他在《癡鳳狂龍》中飾演賈善人一角，尾場一段白欖與中板的唸唱，把整個故事的矛盾和疑團一一解開，無論是同台的演員，抑或台下的觀眾，甚至樂池裏的樂師，全都聽得如痴如醉，讓他贏得如雷喝彩。

　　這台演出，強哥保持十分穩定的水準，扮男有梁醒波的神髓，特別是《鳳閣恩仇未了情》裏的倪思安讀番書一折，鬼馬諧趣，是讓人百看不厭的劇目。說到反串扮女人，則更有譚蘭卿的影子，如《衣錦榮歸鳳求凰》裏的王夫人和《百戰榮歸迎彩鳳》裏的姑媽，演來維妙維肖、不慍不火，堪稱行中最佳示範。

招石文

　　招石文（1933－2015），已故香港資深甘草演員。招石文首次涉足演藝界是演出粵劇，曾經跟隨粵劇團到美國、加拿大、星馬、國內及台灣等地方表演。到了 1984 年，他更參與電影及電視劇演出，並拍攝廣告。1996 年後正式加入無綫電視，專注電視劇

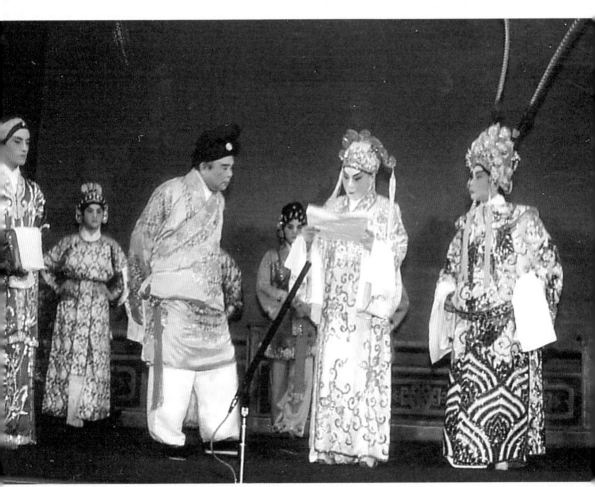

賽麒麟（前排左二）參演《鳳閣恩仇未了情》

工作，演出多部劇集至 2015 年為止。

在不同的粵劇團裏，招石文曾與多位老倌合作，演出多齣著名劇目。例如在漢風，他與梁漢威、文千歲、梁少芯等老倌合作；在金滿堂與梁漢威、譚詠詩合演《金槍岳家將》、《搜書院》、《李仙刺目》等；在新麗聲與陳劍聲、吳君麗合演《碧血灑郎腰》、《雙仙拜月亭》、《百花亭贈劍》等；在東寶與羅家英、李寶瑩合演《戰秋江》、《章台柳》、《三看御妹劉金定》等；在千鳳鳴與文千歲、謝雪心合演《仙凡未了情》、《洛神》等；在金鳳鳴與朱劍丹、吳美英合作《獅吼記》、《龍鳳爭掛帥》等；在日月星與吳仟峰、謝雪心合作《風流天子》、《女兒香》等。與麥炳榮、鳳凰女的合作機會，則在 1980 年的香港藝術節、1982 年的新龍鳳、1983 及 1984 年的寶人和，招石文在其中演過很多大龍鳳的戲寶。

麥惠文

麥惠文約十歲起隨音樂老師夏文山學習小提琴；由於他的住所鄰近陳非儂、陳天縱開設的粵劇學院，因而認識並跟隨陳非儂堂弟、小提琴及二胡樂師陳景澄學習粵曲伴奏。未滿十三歲已隨師父梁子超在各中小型班任頭架，有「神童」的美譽。後隨陳厚深造粵樂，並以半工讀形式參與粵曲伴奏工作。十四五歲時於中國粵劇學院擔任音樂伴奏，並認識居於該學院附近的著名音樂家王粵生。王

粵生落班演出粵劇時，會聘請麥氏以色士風、電結他、琵琶及小提琴等樂器伴奏。

1950 年代末，麥惠文為劉兆榮於大型劇團擔任音樂伴奏。1958 年加入香港八和會館音樂部為會員，當時在各戲班，麗的呼聲，澳門綠邨電台，長城、基奧、文志等唱片公司擔任音樂領導。1967 年在好彩酒樓及龍珠酒樓為歌伶伴奏。

麥惠文認識麥炳榮，是由於麥炳榮需要樂師操曲，便開始跟隨他擔任伴奏。麥炳榮和鳳凰女一向以馮華任頭架、容彰業當掌板，後來馮華答允錦添花於農曆新年的演出，未能服務大龍鳳，大龍鳳於是找麥惠文代替馮華，從而展開長期合作關係。1970 年，麥惠文加入大龍鳳劇團任音樂領導，亦有參加碧雲天、慶紅佳、錦添花等劇團的演出。1971 至 1972 年期間，共演出二百三十多場。

1976 年他隨文千歲的劇團到加拿大演出，又隨蘇少棠和鳳凰女的龍鳳劇團往星馬演出。1977 年參加麥炳榮及吳君麗的劇團，到加拿大演出。麥惠文曾為《蠻漢刁妻》及《燕歸人未歸》等劇創作樂曲。

高潤權

高潤權的父親是名噪香港粵劇界的掌板師父高根，在父親薰陶下，權哥自幼便愛拿着雙鼓竹玩要。最初，可能因為權哥排行第

五，根叔對他沒有太大期望，卻盼望他的一位兄長能夠繼承。有一天，根叔正聚精會神教導權哥的兄長一套鑼鼓，兄長還未學懂之際，一旁小小年紀的權哥卻不經意把那套鑼鼓準確地敲擊起來。根叔驚詫於權哥的天分，從此把一生所學傾囊而授。

高潤權七歲入行，並且追隨譚桂華在各大小劇團裏實習。及後，麥炳榮發現了他的才華，十四歲時他已正式擔任大龍鳳劇團的擊樂領導，歷時一年多。

如今高潤權已成為多個具規模的劇團——如雛鳳鳴、慶鳳鳴、鳳笙輝、燕笙輝、錦添花、粵劇戲台、錦昇輝、心美等的擊樂領導。另外，他也為康樂及文化事務署舉辦的多個大型粵劇節目，以及近十數年香港藝術節的粵劇節目擔任擊樂領導，並經常擔任擊樂設計，令鑼鼓更能烘托出粵劇表演的氣氛。

他曾在香港中文大學示範粵劇鑼鼓，並於 2001 年出任香港大學音樂系的講師，為期一年。高潤權早年已桃李滿門，許多現任職業樂師都出自其門下。他亦為多屆香港八和會館理事。

招石文

麥惠文

高潤權

麥炳榮、
鳳凰女的
光影回顧

鳳凰女從影之路

　　鳳凰女首部銀幕演出是《情僧》（1950），和何非凡合作。其後參演多部電影，戲路縱橫，如《花都綺夢》（1955）的舞女露露、《莊周蝴蝶夢》（1956）的田氏、《朱買臣衣錦榮歸》（1956）的崔氏、《大冬瓜》（1958）的貪心婦人、《白兔會》（1959）的狠毒大嫂、《桂枝告狀》（1959）的無良繼母等。

　　另外，鳳凰女在未擔當正印花旦前，也是著名的金牌西宮、金牌奸妃，如在《無頭東宮生太子》（1957）、《神眼東宮認太子》（1959）中，常常設置毒計，陷害吳君麗、余麗珍、任劍輝、林家聲等人。鳳凰女處理反派角色，可以去得很放，令觀眾信服、投入，這是她的過人之處。演員不應介意演反派，反而要令觀眾憎恨該角色之餘，又感受到演員的演技到家。

《光棍姻緣》永懷經典

　　《光棍姻緣》（1953）是鳳凰女擔任女主角，最早令戲迷熟悉和印象深刻的電影作品。由於粵劇舞台原著很受歡迎，片商就把它搬上銀幕。合演者有梁醒波（飾梁醒崇）、梁無相（飾梁珠）、鳳凰女（飾鳳妮）、徐柳仙（飾柳管家）。故事講述梁醒崇和梁珠兄妹二人同告失業，街頭謀生處處碰壁。醒崇到酒店冒充富翁，望能結識貴人，偏遇上女騙子鳳妮。他們最終身份敗露，卻締結良緣。

　　《光棍姻緣》大收，是因為反映現實。五十年代環境艱苦，生

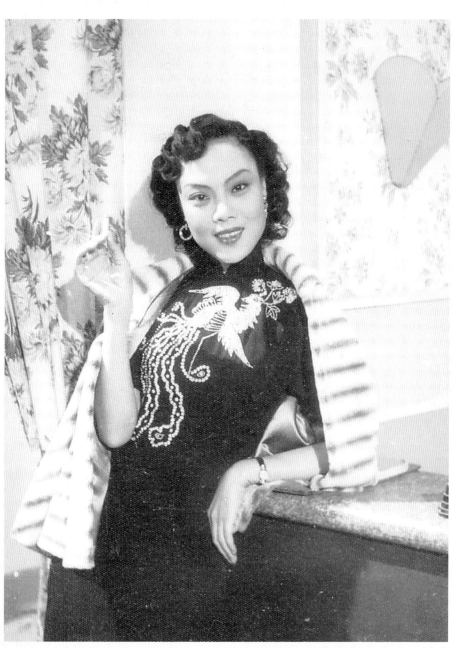

鳳凰女在《光棍姻緣》擔任女主角

活逼人，社會上充斥着偷呃欺詐的各種勾當；平凡的小市民極難宣洩悶氣，看電影已是最便宜的娛樂消遣。鳳凰女和梁醒波出盡渾身解數，鬥功力，用細緻的眼神、靈巧的小動作，以及合拍的肢體語言，把觀眾逗得笑出眼淚來。鳳凰女、梁醒波的唱片《光棍姻緣》也大受歡迎。

風情萬種《紅菱巧破無頭案》

《紅菱巧破無頭案》（1959），演員有羅劍郎（飾柳子卿）、鳳凰女（飾楊柳嬌）、陳錦棠（飾左維明）、區鳳鳴（飾蘇玉桂）和半日安（飾秦三峰）。這齣戲是錦添花劇團的戲寶，搬上銀幕，鏡頭大特寫令觀眾更清楚看到鳳凰女如何處理楊柳嬌這個經典角色。她的演繹是後輩花旦的絕佳參考材料。

花旦的眼神、身段、心態要運用恰當，因為楊柳嬌並不是單單賣弄風情，鳳凰女的感情就呈現豐富層次。楊柳嬌身為寡婦，被封建禮教封鎖了生活，但對愛情仍然存有盼望和追求，見到心上人左維明後，日思夜想，神不守舍。一方面怕對方揭發她的舊債，另一方面要想辦法解決和秦三峰的曖昧關係。

而陳錦棠除卻慣常的火爆陽剛，今次飾演主審官左維明運用男性魅力，和楊柳嬌展開兩性追求的角逐，如此大膽明顯的情慾鬥爭，在粵劇劇本中十分少見。陳錦棠、鳳凰女在主要唱段、緊密口白中，配合劇情加插巧妙身段，成就了一折「對花鞋」的經典示範。

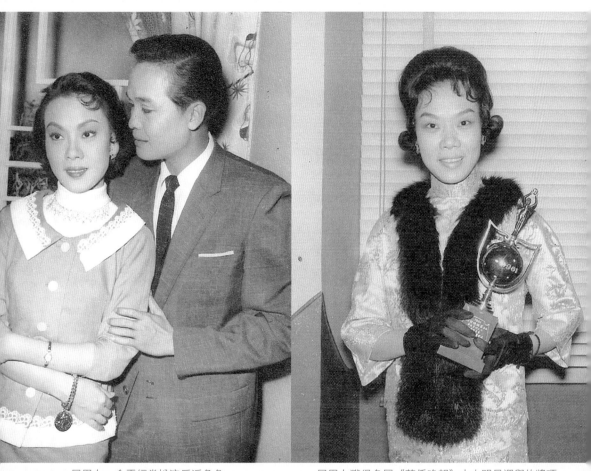

鳳凰女、金雷經常扮演反派角色　　　　　　　鳳凰女獲得多屆《華僑晚報》十大明星選舉的獎項

唯一國語片《秦香蓮》

伊士曼七彩闊銀幕黃梅調電影《秦香蓮》（1963），是嚴俊主持的國泰出品，楊群（飾陳世美）第一次擔任男主角。嚴俊（飾包拯）、李麗華（飾秦香蓮）夫婦想出新意念，就是請粵劇演員鳳凰女、梁醒波一起演出。鳳凰女飾皇姑，梁醒波飾丞相；二人不諳國語，於是由專人為他們配音配唱。片中還有兩位童星：筱菊紅（飾春妹）和陳元樓（飾冬哥），陳元樓就是日後的影壇大哥成龍。

《秦香蓮》令鳳凰女印象深刻，因為這是她唯一一部參與的國語片。退休多年後，她在電台主持「女姐，女姐我問你」節目時，憶述參演此片感覺很新鮮，因為國語片製作規模較大，與粵語片完全不同；工作氛圍也截然不同，埋位拍攝時，她要特別提起精神，緊遵導演的指示。

大龍鳳戲寶

1960 年代，班主何少保組成的大龍鳳劇團，令鳳凰女由二幫王升上正印花旦之位。除了文武生麥炳榮，其他台柱都是一時之選，如陳錦棠、梁醒波、譚蘭卿、陳好逑、劉月峰等。戲寶很多，拍成電影的有《十年一覺揚州夢》（1961）、《百戰榮歸迎彩鳳》（1961）、《雙龍丹鳳霸皇都》（1962）、《刁蠻元帥莽將軍》（1962）、《鳳閣恩仇未了情》（1962）等。

大龍鳳的戲碼都為女姐度身訂造，盡顯她的藝術修為，如《鳳閣恩仇未了情》的失憶郡主、《百戰榮歸迎彩鳳》的多計公主、《刁

鳳凰女身穿華麗服裝留影　　　　　鳳凰女反串男裝，和芳艷芬合演《恩愛冤家》。

蠻元帥莽將軍》的刁蠻元帥，令女姐過足戲癮。她的刁蠻潑辣和牛榮的火爆牛精，是一對藝壇絕配。

《雙龍丹鳳霸皇都》是現存鳳凰女彩色電影中，最艷麗絢璨的一部。該片彩色效果十分清晰，觀眾可以欣賞女姐服飾、鳳冠、珠翠的細緻之處，甚具參考價值。演員在戲中大耍挑盔、搶背、馬蕩子、大旗等功架。合作演員有林家聲、陳錦棠、譚蘭卿、陳好逑、劉月峯、少新權和梁翠芬。喜愛女姐的讀者，絕對不可錯過此片。

鳳凰女還有一部電影《花木蘭》，她允文允武，反串男裝，大唱平喉。女姐的舞台功架在這些戲曲電影中盡展所長，光影留聲的好處，就是可以慰解觀眾思念之情。

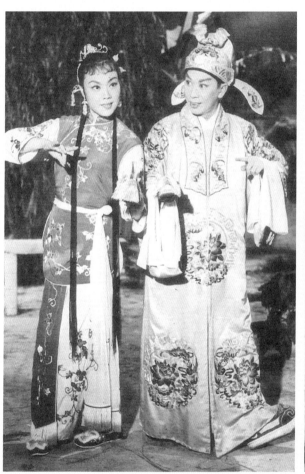

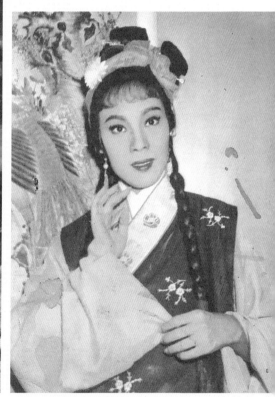

《紅菱巧破無頭案》鳳凰女、陳錦棠　　　　　《雙龍丹鳳霸皇都》鳳凰女的扮相

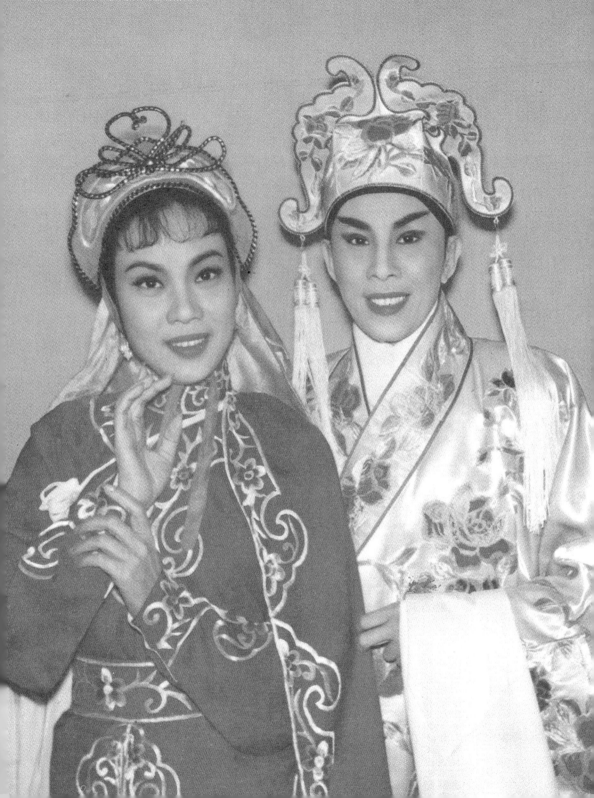

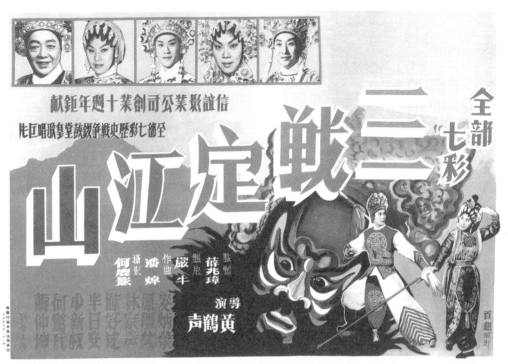

全部七彩

二三戰定江山

信誼影業公司創業十週年鉅獻

至尊七彩歷史戰爭鐵漢聲歌巨片

監製　薛兆璋
製片　嚴牛
作曲　潘焯
攝影　何處繁

導演　黃鶴聲

蔣仲坤　何鷺氏　少新叔　半日安　黎彩述　林蒼志　鳳凰女　麥炳榮

百趣設計

《三戰定江山》宣傳海報

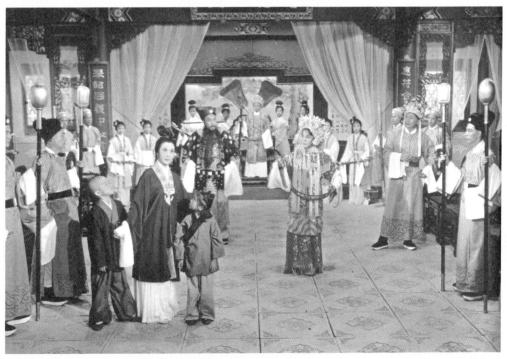

國語片《秦香蓮》，鳳凰女與李麗華、嚴俊合作。

鳳凰女在電影《鳳閣恩仇未了情》的兩款造型

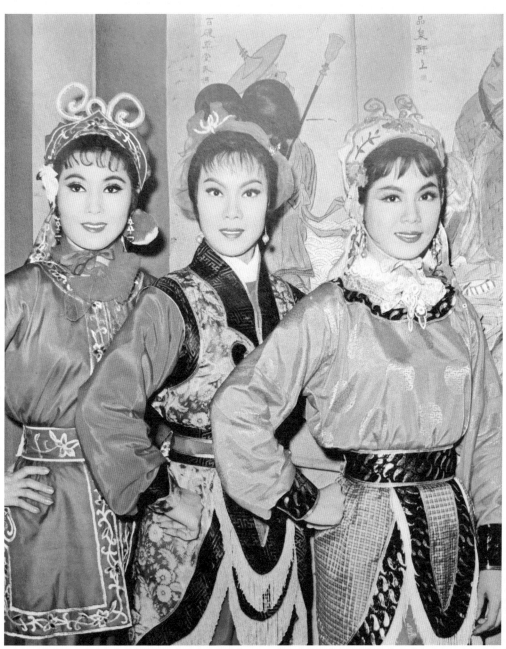

于素秋、鳳凰女、林鳳參演《霹靂薔薇》

麥炳榮的伶影雙棲

麥炳榮在戰前參加覺先聲劇團時，已經接拍電影，是早期伶影雙棲的先鋒。第一部主演的電影是《徐鳴皋三探寧王府》，改編自武俠小說《七劍十三俠》。另外，南海十三郎導演的《夜盜紅綃》（1940），麥炳榮和徐人心擔任男女主角，其他演員有胡戎、劉伯樂、朱普泉等。他還參演《一代名花花影恨》（1940），主角是白燕和張瑛，徐人心、麥炳榮和劉伯樂客串戲中戲《陳圓圓》；導演由南海十三郎、黃岱聯手，故事改編自石塘咀名歌妓花影恨的事跡。

《冰山火線》（1941）改編自日月星劇團的粵劇，由上海妹（飾夏家璧）、曾三多（飾仇淵明）、麥炳榮（飾封雲）、王中王（飾姜詩）、陳倩如（飾查英娘）等主演。《蕩寇誌》（1941）也是由曾三多和麥炳榮主演，女主角是楚岫雲，其他演員包括王中王、呂玉郎、錦雲霞、周志誠、周少英等；故事環繞四名不畏權貴、劫富濟貧的俠士，為民懲奸。香港淪陷前，麥炳榮赴美國演出，戰爭爆發後暫居美國。他曾參與大觀聲片有限公司（美國分廠）的製作，《幸運新娘》拍攝於 1943 年，由麥炳榮、周坤玲、陸雲飛等主演。和平後，麥炳榮返回香港，繼續粵劇演出。1947 年，《幸運新娘》在香港上映。

踏進 1950 年代，麥炳榮和不少紅伶合作過多部彩色電影，比如與花旦王芳艷芬拍攝《洛神》（1957）、《火網梵宮十四年》

31

麥炳榮參與拍攝不少電影，類型包括
偵探、民初、文藝、武俠等。

麥炳榮、任劍輝、于素秋郊遊留影

第七章　▼　麥炳榮、鳳凰女的光影回顧　▲

（1958）、《文姬歸漢》（1958）、《一枝紅艷露凝香》（1959）等。
和吳君麗有《雙仙拜月亭》（1958）、《妻賢子孝母含冤》（1958）。
和鳳凰女、林家聲有《三戰定江山》（1961）。和羅艷卿、陳錦棠
有《皇城救母定江山》（1961）。1960 年代，麥炳榮和鳳凰女留下
多部大龍鳳的戲寶電影傳世。

《危城鶼鰈》保留男花旦風采

　　《危城鶼鰈》（1955）是一部很值得保留和觀賞的電影，因為
由麥炳榮與男花旦陳非儂演出。它除了是陳非儂的首部電影，更是
香港第一部拍男花旦首本戲的粵劇電影。

　　著名粵劇男花旦陳非儂（1899－1984），原名陳景廉，新會
人。代表作品有《玉梨魂》、《危城鶼鰈》、《夏金桂》、《寶蟾進
酒》、《梁祝恨史》、《戰地鴛鴦》、《綠林紅粉》、《賊王子》、《紅
玫瑰》、《花蝴蝶》、《文太后》、《三十年苦命女郎》等。1920 至
1930 年代，參加過永壽年、梨園樂、鳳來儀、大羅天、鈞天樂、
新春秋等劇團。在省港大型戲班的著名男花旦中，陳非儂與千里
駒、肖麗章等齊名，戲班老闆爭相重金禮聘，年薪高達白銀四萬
元。演出劇碼以《危城鶼鰈》最受人們歡迎，這齣戲逢演必滿，是
陳非儂的首本戲之一。

　　錢大叔多番邀請，陳非儂終於在 1955 年答允跨越舞台登上銀
幕，兼任編劇親自改編及演出首本戲《危城鶼鰈》。年屆五十六的
陳非儂演繹絕美的雲蘿公主，只見他身段纖秀，台步輕盈，唱腔、

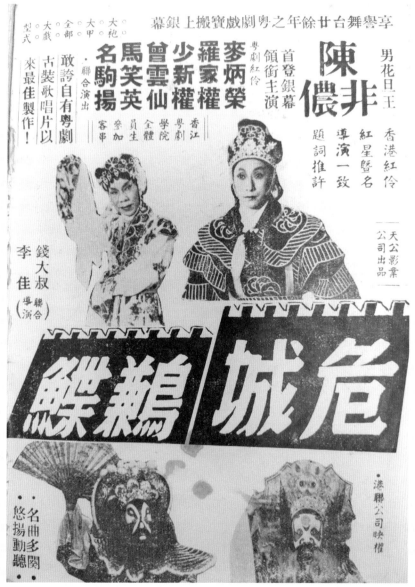

麥炳榮、陳非儂合作拍攝電影《危城鶼鰈》

做手、關目俱有媚態。陳非儂重着歌衫，飾雲蘿公主，是難得的光影紀錄，就如京劇的梅蘭芳、程硯秋都在晚年拍攝電影，為藝術發一分光。《危城鶼鰈》其他演員有麥炳榮（飾紫薇王子）、羅家權（飾杜鵑國王）、馬笑英（飾老宮娥）、曾雲仙（飾頑雲公主）、少新權（飾雞爪國王）、名駒揚（飾老太監），以及香江粵劇學院的優秀員生。

故事講述杜鵑國王挑撥紫薇王子與雞爪國王爭奪姪女雲蘿。雲蘿的心早已屬意紫薇，欲與他成親。雞爪國舉兵來犯，雲蘿不欲生靈塗炭，冒險入營游說。結果雞爪國王反與紫薇合力攻克杜鵑國，把陰險的杜鵑國王制服。後來麥炳榮和林鳳重拍《危城鶼鰈》成為《危城金粉》（1962）。

《危城鶼鰈》目前只有孤本拷貝留存下來，自 1987 年第十一屆香港國際電影節「粵語戲曲片回顧」節目播放後，為減少菲林耗損，一直未有在大銀幕上放映。2020 年，香港電影資料館終於把《危城鶼鰈》數碼化，觀眾可以在大銀幕重睹「南方梅蘭芳」陳非儂的精湛技藝，舞劍一幕結合力與美，呈現男花旦的風韻。

不抗拒反派角色

麥炳榮在舞台和銀幕上，都一樣忠於演員的職責，不會因為是反派角色而拒演，而且不論戲分多少，他都盡力去做，深得觀眾讚賞。他在電影飾演的反派角色有《洛神》（1957）的曹丕、《火網梵宮十四年》（1958）的溫璋、《魂化瑤台夜合花》（1958）的魏

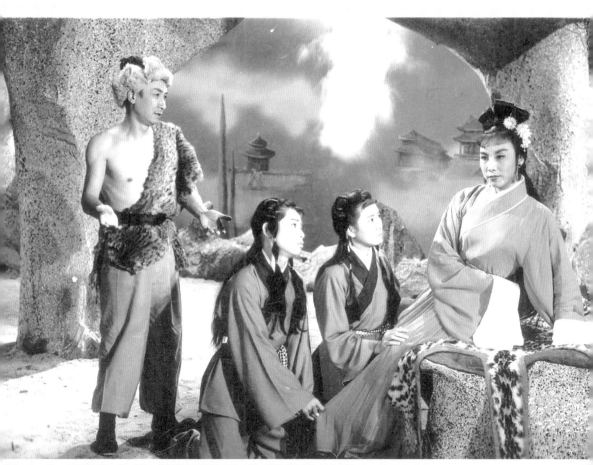

麥炳榮、阮兆輝、陳寶珠、鄧碧雲合演《雙孝子月宮救母》

峰、《芙蓉傳》（1959）的葛仁、《費貞娥刺虎》（1960）的羅虎等。

麥炳榮在《費貞娥刺虎》飾演的羅虎威武非凡，甫出場的功架和火爆已令觀眾定神。當他面對假扮長平公主的吳君麗，他的粗暴急色，不懷好意，把後輩吳君麗引入戲中，全神貫注。後至吳君麗假意下嫁，在花燭夜行刺他的重頭戲，兩人的對手戲緊密連綿，十分有戲味。麥炳榮在這部電影的戲分很特殊，只集中在中段，被刺殺後再無出場機會。很多文武生會認為是屈就，可是麥炳榮從容處理，悉力以赴。

至於麥炳榮在《洛神》的曹丕更加深入人心，他和芳艷芬、任劍輝的鋼鐵陣容，令戲迷欣喜若狂。他演的曹丕內斂、陰險，掌握得極有分寸，讓觀眾完全信服這個曹丕就是害苦曹植和宓妃的奸人，令他們受盡委屈。

票房冠軍神話片《夜光杯》

成人和小孩都喜愛看神話故事，因為人物善惡分明，好人終有好報，是對現實世界的反抗和心靈安慰。香港出產過多部經典神話故事片，《夜光杯》是其中之一。此片的成功當然要歸功於天才童星馮寶寶，她形象可愛，討人歡喜。《夜光杯》也是麥炳榮接拍的電影之中，令人印象深刻的一部。

《夜光杯》（1961）分為上下集，演員有羅艷卿（分飾杯仙、寶靈公主、楊素素）、馮寶寶（飾張寶寶）、麥炳榮（飾張達）、半日安（飾王七成）、靚次伯（飾寶靈國王）、李香琴（飾楊碧珍）、

麥炳榮、鄧碧雲合演不少戲曲片

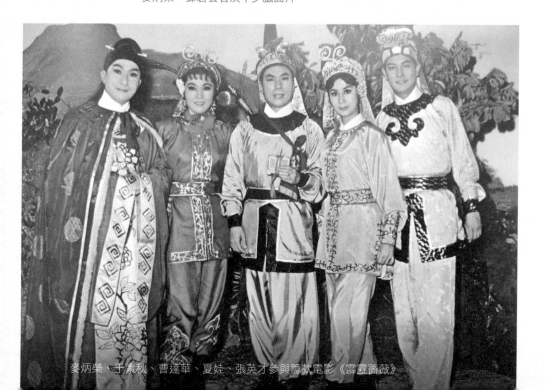

麥炳榮、于素秋、曹達華、夏娃、張英才參與等款電影《霹靂薔薇》

歐陽儉（飾周錦）等。

　　馮寶寶在古井內遇見巨人、巨蛙等場面，仍為觀眾津津樂道。最特別是每次杯仙現身前，都必須把水注入杯中，再用特技處理由杯內噴出水柱。羅艷卿、麥炳榮、馮寶寶的溫馨組合，加上當年的土法特技，是觀眾的集體回憶。

銀幕情侶《斷橋產子》

　　麥炳榮和太座于素秋合作過多部粵劇歌唱電影，如《楊門女將告御狀》（1961）、《搶老婆》（1962）、《武潘安》（1963）、《蘆花河會母》（1963）、《打龍袍》（1964）、《虹霓關》（1964）等。不過于素秋是京劇演員，不諳廣東話，需要專人配音配唱。1952年，于素秋和白雲合演國語片《白蛇傳》，相隔十年後，于素秋再在粵語片中擔任白蛇。

　　《斷橋產子》（1962）由王風導演，蘇翁編劇。演員眾多，包括麥炳榮（飾許仙）、于素秋（飾白素貞）、蕭芳芳（飾小青）、梁醒波（飾法海）、陳皮梅（飾許仙姐）、陳寶珠（飾鶴童）、阮兆輝（飾許仕林）等。一向火爆的麥炳榮，在此片中充滿少見的柔情，當然這與合演的白蛇是于素秋有莫大關係。許仙的懦弱溫文也許不合麥炳榮的舞台路子，所以這個電影角色對他來說比較特別。

　　「水漫金山」一場的排場，按照京劇程式表現。眾水族、天將等都是京劇班底，讓于素秋大展北派技藝，一面拋金鋼，一面踢纓

鳳凰女、麥炳榮、馮寶寶在片場合照

槍等高難度動作都呈現在觀眾眼前。在「合砵」內，從許仙、白素貞對鏡梳妝、笑看麟兒，到法海突然出現，夫妻面對劇變，被迫慘痛分離，麥炳榮、于素秋的痴愛纏綿，表露無遺。《斷橋產子》真的是一部很值得觀眾回味的電影。

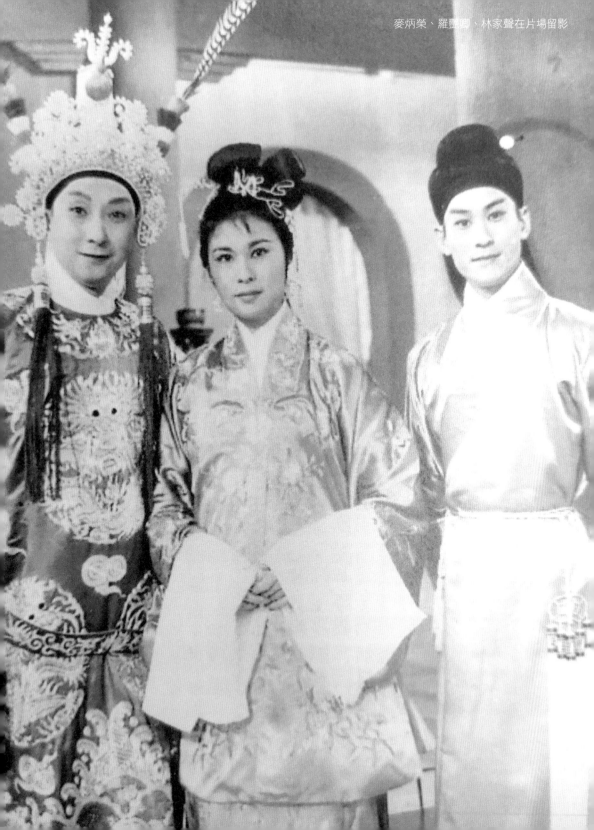

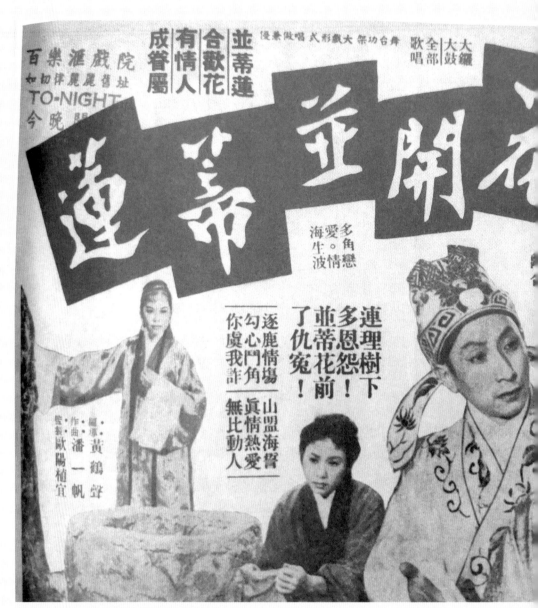

《花開並蒂蓮》由麥炳榮、芳艷芬主演

大龍鳳時代——麥炳榮、鳳凰女的粵劇因緣

古裝 言情 鉅鑄

權利公司 榮聲出品

芳麥林陳
艷炳家好
芬榮聲述

劉馬克笑宣英程英秀麗許

聯合盛大演出

格調清新
綺麗絕俗

為恩背望・忍作薄情女
為仇生恨・辣手虐嬌妻
為愛忘義・錯結合歡花
為情自困・飛蛾甘撲火

・是愛是仇難分辨
・寫情寫愛最動人！！

疑男

于素秋、麥炳榮合作《洪宣嬌》

211

第七章 ▼ 麥炳榮、鳳凰女的光影回顧 ▲

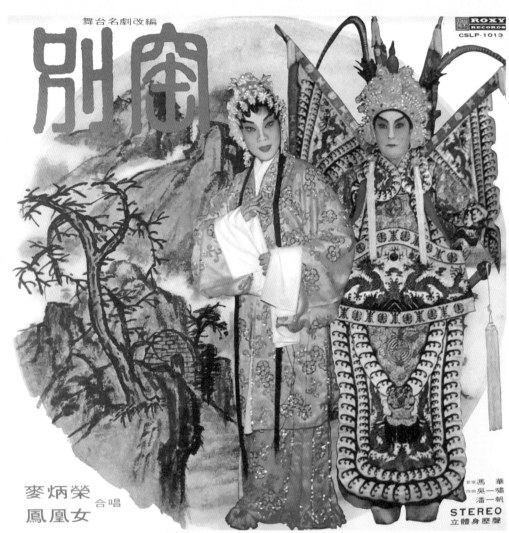

舞台名劇改編

別窰

ROXY
RECORDS
CSLP-1013

麥炳榮 合唱
鳳凰女

音樂 馮　華
作曲 吳一嘯
　　潘一帆

STEREO
立體身歷聲

麥炳榮、鳳凰女合唱〈別窰〉

大龍鳳時代——麥炳榮、鳳凰女的粵劇因緣

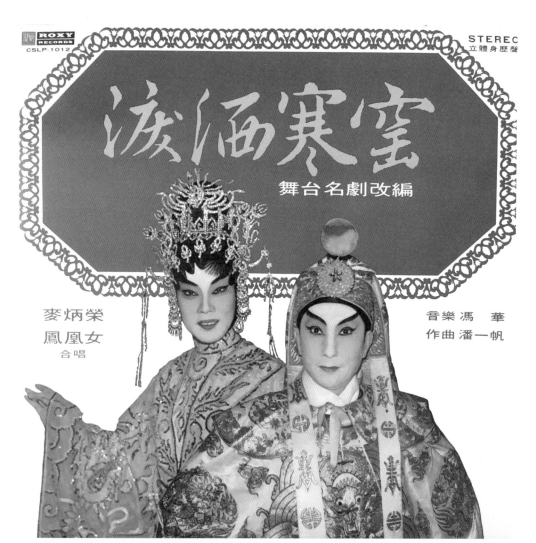

淚灑寒窰

舞台名劇改編

麥炳榮
鳳凰女
合唱

音樂馮　華
作曲潘一帆

麥炳榮、鳳凰女合唱〈淚灑寒窰〉

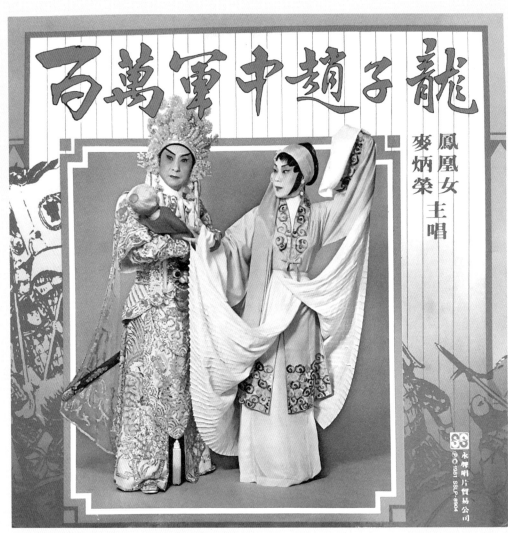

《百萬軍中趙子龍》唱片，1981 年發行。

大龍鳳時代——麥炳榮、鳳凰女的粵劇因緣

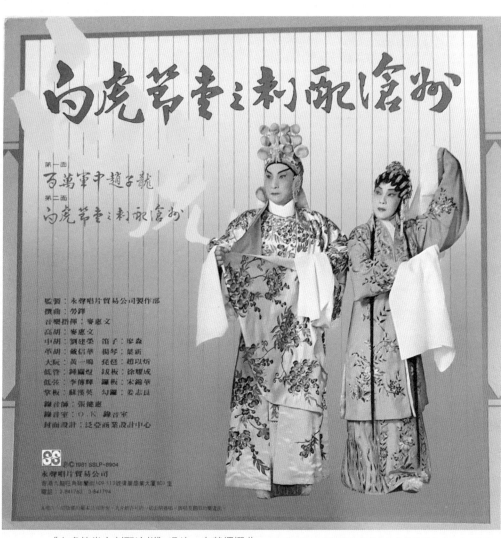

《白虎節堂之刺配滄州》唱片，由勞鐸撰曲。

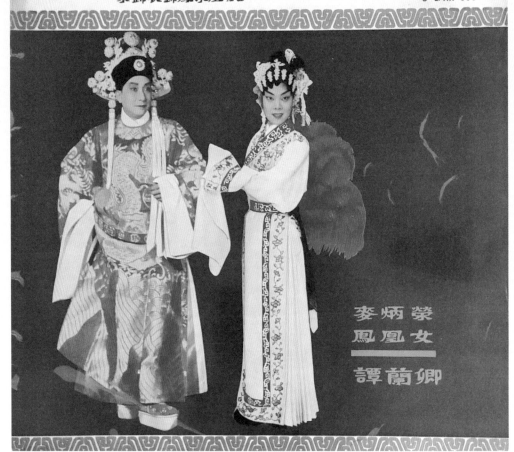

〈歡喜冤家〉由麥炳榮、鳳凰女、譚蘭卿主唱，為粵劇《榮歸衣錦鳳求凰》選段。

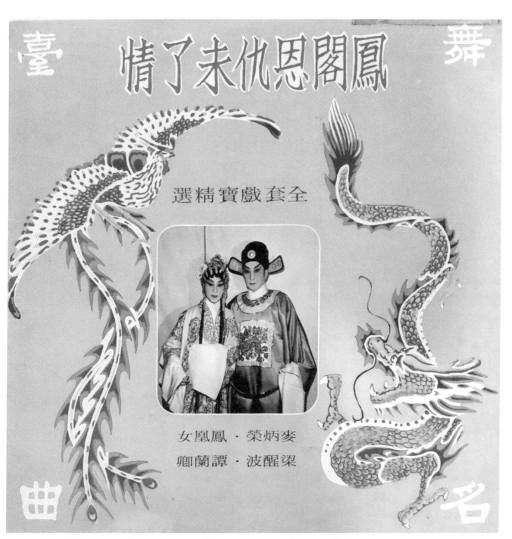

臺舞名曲

鳳閣恩仇未了情

全套戲寶精選

女凰鳳・榮炳麥
卿蘭譚・波醒梁

新加坡發行唱片《鳳閣恩仇未了情》，內有〈讀番書〉舞台錄音。

〈山河血淚美人恩〉由麥炳榮、李寶瑩主唱

大龍鳳時代——麥炳榮、鳳凰女的粵劇因緣

〈文姬歸漢〉由麥炳榮、冼劍麗、莫佩雯、朱少坡合唱，為麥氏最鍾愛的作品。

電・影・名・劇

香羅塚

・全卷三張・

香港幸運唱片公司出品

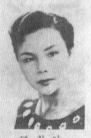

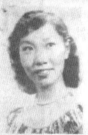

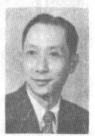

李香琴 飾 茹三娘

新梁醒波 飾 趙勤

新任劍輝 飾 陸世科

李寶瑩 飾 林茹香

麥炳榮 飾 趙士珍

編撰：潘一帆
錄音：林國楷
監製：伍連昌
　　　劉紹傳

黃其浩……中樂板
黃雙培……鑼鼓
譚貴華……敲
黃北海……大笛

馮華
張寶慈
羅錦池
馮少教
馮少堅
尹自重……西樂

木琴
班祖
色士
色士
梵鈴
結他

音樂領導：
尹自重

王熿
梁標
楊修
李寶倫
莫金城
何燕燕

店主……伍綿 飾
譚雅文 飾
潘仙 飾
吳康 飾
知榮 飾
喜耶 飾
秦麗梅 飾

長篇粵曲唱片《香羅塚》，由麥炳榮、李寶瑩、新任劍輝、新梁醒波、李香琴合唱。

麥炳榮、鳳凰女粵劇作品年表

年份	劇團	地點	其他演員	主要劇目
1954 年 10 月	祝華年	普慶	陳燕棠、譚倩紅、白龍珠、黃少伯、南紅、名駒揚	水淹七軍、大鬧梅知府、鍾無艷（頭本一三本）、狸貓換太子、姜維雪夜破羌兵
1958 年 11 月	鳳凰	香港 大舞台	林家聲、陳好逑、譚蘭卿、白龍珠、余蕙芬	金釵引鳳凰、金戈鐵馬擾情關、光棍姻緣、銅雀春深鎖二喬
1959 年 2 月	大龍鳳	香港 大舞台	林家聲、陳好逑、白龍珠、譚蘭卿、艷群芳	如意迎春花並蒂、沙三少情挑銀姐、金釵引鳳凰、七彩寶蓮燈
1959 年 6 月	大龍鳳	香港 大舞台	林家聲、鄭幗寶、譚蘭卿、阮兆輝、余蕙芬、少新權	龍鳳燭前鴛弄蝶、虎將蠻妻
1960 年 1 月	大龍鳳	香港 大舞台	林家聲、英麗梨、少新權、李奇峰、余蕙芬、劉月峰、歐陽儉	今宵重見鳳凰歸
1960 年 1 月至 2 月	大龍鳳	香港 大舞台、高陞	譚蘭卿、少新權、林家聲、陳好逑	百戰榮歸迎彩鳳、血掌殺翁案
1960 年 2 月	大龍鳳	皇都	陳錦棠、劉月峰、陳好逑、李奇峰、余蕙芬、譚蘭卿、少新權、王辰南	雙龍丹鳳霸皇都
1960 年 5 月	大龍鳳	利舞臺	林家聲、陳好逑、梁醒波、少新權、劉月峰、李奇峰、余蕙芬	飛上枝頭變鳳凰
1960 年 7 月	大龍鳳	高陞	陳錦棠、陳好逑、譚蘭卿、阮兆輝、少新權、劉月峰、李奇峰、余蕙芬	艷后情挑雙虎將
1960 年 12 月	大龍鳳	皇都、東樂	林家聲、陳好逑、譚蘭卿、少新權、劉月峰、阮兆輝、李奇峰、余蕙芬	十年一覺揚州夢

年份	劇團	地點	其他演員	主要劇目
1961 年 11 月	大龍鳳	普慶、高陞	黃千歲、陳好逑、譚蘭卿、少新權、劉月峰、李奇峰、余蕙芬	刁蠻元帥莽將軍
1962 年 3 月	大龍鳳	香港大會堂、普慶	譚蘭卿、梁醒波、黃千歲、陳好逑、劉月峰、靚次伯、少新權	鳳閣恩仇未了情
1962 年 9 月	鳳求凰	香港大會堂	關海山、陳好逑、阮兆輝、文嘉麗、梁醒波、靚次伯、艷群芳、何驚凡	嫦娥奔月
1962 年 9 月	鳳求凰	普慶	梁醒波、靚次伯、關海山、陳好逑、何驚凡、柳鳴鶯	英雄碧血洗情仇
1962 年 11 月至 12 月	大龍鳳	高陞、東樂	黃千歲、李香琴、譚蘭卿、劉月峰、少新權、阮兆輝、梁家寶	不斬樓蘭誓不還
1963 年 1 月至 2 月	大龍鳳	香港大會堂、麥花臣球場	黃千歲、李香琴、譚蘭卿、劉月峰、少新權、雲展鵬	彩鳳榮華雙拜相
1964 年 2 月	鳳求凰	香港大會堂、佐敦道佐治公園	黃千歲、譚蘭卿、梁素琴、劉月峰、艷桃紅、白龍珠	榮歸衣錦鳳求凰
1965 年 2 月	鳳求凰	長沙灣球場	黃千歲、英麗梨、譚蘭卿、白龍珠、陳玉郎、高麗、區家聲、梁鳳儀	金鳳銀龍迎新歲
1965 年 9 月	龍鳳	紐約金都戲院	艷桃紅、何驚凡、司馬文郎、顧青峰、朱秀英、黃金龍、自由鐘、婉笑蘭、胡鴻燕、小龍駒	慧劍續情絲、龍門客店鳳藏龍、三氣周瑜

年份	劇團	地點	其他演員	主要劇目
1965 年 10 月	鳳求凰	油麻地蔬菜批發市場	黃千歲、譚倩紅、高麗、黎家寶、白龍珠、譚蘭卿、劉月峰、梁鳳儀	劍底娥眉是我妻
1966 年 1 月至 2 月	鳳求凰	佐敦道佐治公園	黃千歲、林艷、高麗、陳玉郎、譚蘭卿、張醒非	桃花湖畔鳳求凰
1966 年 3 月	香港粵劇團招待瑪嘉烈公主	利舞臺	黃千歲、劉月峰、任冰兒、梁醒波、靚次伯、玫瑰女、梁鳳儀、高麗	平陽公主
1968 年 2 月	鳳求凰	不詳	陳錦棠、譚蘭卿、靚次伯、任冰兒、高麗、梁鳳儀、麥先聲	鳳凰裙下龍虎鬥
1968 年 4 月	大龍鳳	不詳	李奇峰、任冰兒、譚蘭卿、筱菊紅、賽麒麟、麥先聲、梁鳳儀	玉女有心空解佩
1968 年 12 月	新龍鳳	灣仔馬師道海旁	文千歲、任冰兒、新海泉、尤聲普、黃君林、麥先聲、梁鳳儀、筱菊紅	金鳳銀龍迎新歲、鳳閣恩仇未了情、狀元夜審武探花、箭上胭脂弓上粉、劫後名花並蒂開
1969 年 4 月	大龍鳳	香港大舞台	譚蘭卿、李奇峰、任冰兒、賽麒麟、梁鳳儀、筱菊紅、麥先聲	龍門客店鳳藏龍
1969 年 11 月	鳳求凰	佐敦道球場	黃千歲、任冰兒、譚蘭卿、梁醒波、靚次伯、梁漢威	鳳閣恩仇未了情、慧劍續情絲、刁蠻元帥莽將軍、鳳凰裙下龍虎鬥、榮歸衣錦鳳求凰
1970 年 2 月	鳳求凰	修頓球場	黃千歲、梁寶珠、譚蘭卿、賽麒麟、陳劍聲、李龍、李鳳	雲開月朗見青天

年份	劇團	地點	其他演員	主要劇目
1970 年 8 月	大龍鳳	太平	林錦棠、任冰兒、譚定坤、賽麒麟、高麗、李龍、李鳳	鳳閣恩仇未了情、梟雄虎將美人威、清官錯判香羅案、百戰榮歸迎彩鳳、寶劍重揮萬丈紅、箭上胭脂弓上粉、銅雀春深鎖二喬
1970 年 9 月	大龍鳳	太平	林錦棠、李香琴、譚定坤、賽麒麟、陸忠玲、李鳳	梟雄虎將美人威、慧劍續情絲、刁蠻元帥莽將軍、雲開月朗見青天、鳳閣恩仇未了情
1970 年 9 月	大龍鳳	皇都	林錦棠、李香琴、譚定坤、賽麒麟、陸忠玲、李鳳	鳳閣恩仇未了情、梟雄虎將美人威、一劍雙鞭碎海棠、慧劍續情絲、刁蠻元帥莽將軍、劍底娥眉是我妻、雲開月朗見青天
1970 年 10 月	大龍鳳	太平	林錦棠、任冰兒、譚定坤、賽麒麟、高麗、李龍、李鳳	鳳閣恩仇未了情、清官錯判香羅案、百戰榮歸迎彩鳳、十年一覺揚州夢、寶劍重揮萬丈紅、箭上胭脂弓上粉、銅雀春深鎖二喬
1970 年 11 月	大龍鳳	皇都	林錦棠、任冰兒、譚定坤、賽麒麟、高麗、李龍、李鳳	虎將蠻妻、榮歸衣錦鳳求凰、鐵雁還巢憐孤鳳、清官錯判香羅案、桃花湖畔鳳求凰、鳳閣恩仇未了情、銅雀春深鎖二喬
1971 年 1 月至 2 月	鳳求凰	長沙灣球場	林錦棠、李香琴、譚蘭卿、賽麒麟、高麗、袁立祥、黃君林	鐵漢情挑玉女心、天下太平迎新歲、萬花齊放鳳朝凰、江南才女氣清官、飛上枝頭變鳳凰、鳳閣恩仇未了情
1971 年 4 月	龍鳳	香港仔	林錦棠、任冰兒、新海泉、高麗、尤聲普、張日文、艷海棠	梟雄虎將美人威、雲開月朗見青天、鳳閣恩仇未了情

年份	劇團	地點	其他演員	主要劇目
1971 年 10 月	大龍鳳、慶紅佳（雙班制）	皇都、香港大舞台	（大龍鳳）賽麒麟、任冰兒、劉月峰 （慶紅佳） 羽佳、南紅、梁醒波、李香琴、關海山 胡章釗報幕	（大龍鳳）枇杷山上英雄血、平陽公主、飛上枝頭變鳳凰、桃花湖畔鳳求凰、梟雄虎將美人威 （慶紅佳）珠聯璧合劍為媒、林沖夜奔、火海情天、南國佳人朝漢帝、春風吹渡玉門關、除卻巫山不是雲
1971 年 11 月至 12 月	寶鼎、鳳求凰（雙班制）	樂宮	（寶鼎）文千歲、李寶瑩、靚次伯、黎家寶、梁醒波、梁翠芬 （鳳求凰）任冰兒、劉月峰、高麗、賽麒麟 梁舜燕登台報幕	（寶鼎）大明英烈傳、漢武帝夢會衛夫人、梁祝恨史、白兔會、洛神、龍城虎將振聲威、鴛鴦淚 （鳳求凰）桃花湖畔鳳求凰、清官錯判香羅案、金鳳戲銀龍、寶劍重揮萬丈紅、劍底娥眉是我妻、夜審武探花
1971 年 12 月	大龍鳳、慶紅佳（雙班制）	香港大舞台	（大龍鳳）尤聲普、劉月峰、李鳳、艷海棠 （慶紅佳）羽佳、南紅、李香琴、關海山、梁醒波、李龍 胡章釗報幕	（大龍鳳）黃飛虎反五關、慧劍續情絲、梟雄虎將美人威、一劍雙鞭碎海棠 （慶紅佳）一柱擎天、碧血恩仇、傾國傾城、玉龍彩鳳渡春宵、雪夜上梁山
1971 年 12 月	大龍鳳、慶紅佳（雙班制）	新舞台	（大龍鳳）劉月峰、林少芬、尤聲普、陸忠玲、艷海棠 （慶紅佳）羽佳、南紅、梁醒波、關海山、南鳳、李龍、李鳳 胡章釗報幕	（大龍鳳）黃飛虎反五關、平陽公主、寶劍重揮萬丈紅、鳳閣恩仇未了情、蓋世雙雄霸楚城、香羅塚 （慶紅佳）珠聯璧合劍為媒、林沖夜奔、除卻巫山不是雲、英雄兒女、春風吹渡玉門關、南國佳人、一劍能消天下仇、火海情天、一柱擎天

年份	劇團	地點	其他演員	主要劇目
1972 年 2 月	鳳求凰	長沙灣球場	譚蘭卿、劉月峰、高麗、李景君	榮華金鳳喜迎春
1972 年 3 月	大龍鳳、慶紅佳（雙班制）	利舞臺	（大龍鳳）梁醒波、尤聲普、高麗、劉月峰、艷海棠 （慶紅佳）羽佳、李香琴、譚蘭卿、任冰兒、阮兆輝、李龍、李鳳、陸忠玲	（大龍鳳）蠻漢刁妻 （慶紅佳）呂布與貂蟬
1972 年 4 月	大龍鳳、慶紅佳（雙班制）	新舞台	（大龍鳳）梁醒波、尤聲普、高麗、劉月峰、艷海棠 （慶紅佳）羽佳、李香琴、譚蘭卿、任冰兒、阮兆輝、李龍、李鳳、陸忠玲	（大龍鳳）蠻漢刁妻 （慶紅佳）呂布與貂蟬
1972 年 6 月	大龍鳳、慶紅佳為雨災義演	皇都、新舞台	尤聲普、阮兆輝、高麗、劉月峰、陸忠玲、李香琴、羽佳	不詳
1972 年 9 月至 10 月	大龍鳳、慶紅佳（雙班制）	利舞臺、新舞台	（大龍鳳）梁醒波、賽麒麟、李龍、任冰兒、劉月峰 （慶紅佳）羽佳、李香琴、尤聲普、高麗、阮兆輝、李鳳、艷海棠	（大龍鳳）癡鳳狂龍、慧劍續情絲、梟雄虎將、鳳閣恩仇未了情、海瑞十奏嚴嵩 （慶紅佳）崔子弒齊君、武松殺嫂、珠聯璧合劍為媒、迷宮脂粉將、呂布與貂蟬、金盆洗祿兒
1973 年 2 月	鳳求凰	佐敦道球場	譚蘭卿、劉月峰、高麗、賽麒麟、何惠玲、黃嘉華、黃嘉鳳	勇奪金陵碧玉簫、金鳳銀龍迎新歲、狀元夜審武探花、雙龍丹鳳霸皇都

年份	劇團	地點	其他演員	主要劇目
1973年6月	大龍鳳、慶紅佳（雙班制）	新舞台	（大龍鳳）賽麒麟、李龍、任冰兒、劉月峰 （慶紅佳）羽佳、李香琴、梁醒波、尤聲普、阮兆輝	（大龍鳳）殺妻還妻 （慶紅佳）光棍姻緣
1973年9月至10月	大龍鳳、慶紅佳（雙班制）	利舞臺、新舞台、澳門清平戲院	（大龍鳳）賽麒麟、梁醒波、任冰兒、劉月峰 （慶紅佳）羽佳、李香琴、梁醒波、尤聲普、李龍、李鳳	（大龍鳳）牛精公子俏丫鬟 （慶紅佳）將相和
1973年11月	鳳求凰	香港節新舞台	劉月峰、任冰兒、譚蘭卿、何惠玲、賽麒麟、艷海棠、黃嘉華	金鳳鬥銀龍、金釵引鳳凰、飛上枝頭變鳳凰、勇奪金陵碧玉簫、榮歸衣錦鳳求凰、清宮錯判香羅案、狀元夜審武探花、鳳閣恩仇未了情
1974年1月至2月	鳳求凰	新舞台	譚蘭卿、任冰兒、劉月峰、黃嘉華、賽麒麟、何惠玲、伍瑞華	劍底還貞
1974年4月	新龍鳳	長沙灣球場、修頓球場	新海泉、任冰兒、賽麒麟、劉月峰、何惠玲、艷海棠	劍底還貞
1974年12月至1975年1月	大龍鳳	青衣	任冰兒、梁醒波、尤聲普、賽麒麟、劉月峰	燕歸人未歸
1975年2月	鳳求凰	新舞台	任冰兒、新海泉、劉月峰	金鳳銀龍迎新歲、劍底還貞、榮歸衣錦鳳求凰、刁蠻元帥莽將軍、鳳閣恩仇未了情
1976年2月	香港藝術劇團（第四屆香港藝術節）	陳樹渠大會堂	梁醒波、靚次伯、劉月峰、任冰兒	金鳳戲銀龍、薛平貴、鳳閣恩仇未了情、十奏嚴嵩、黃飛虎反五關

年份	劇團	地點	其他演員	主要劇目
1976 年 5 月	大龍鳳、錦繡（雙班制）	利舞臺	（大龍鳳）賽麒麟、尹飛燕 （錦繡）林錦棠、李香琴、尤聲普、南鳳、艷海棠 梁醒波特別客串	（大龍鳳）刁后狂夫 （錦繡）審死官
1977 年 11 月	鳳求凰（保良局百周年籌款大會〔第四晚〕）	香港大舞台	梁醒波、靚次伯、劉月峰、任冰兒、陳劍峰	鳳閣恩仇未了情
1979 年 4 月至 5 月	鳳求凰	利舞臺	劉月峰、新海泉	龍虎霸楚城、梟雄虎將美人威、春風帶得歸來燕、雙雄霸虎都、慧劍續情絲、紅綾冤
1980 年 2 月	香港藝術劇團（第八屆香港藝術節）	坑口村戲棚	靚次伯、新海泉、任冰兒、劉月峰、潘家璧、招石文、黃君林、何惠玲	金鳳引銀龍、燕歸人未歸、梟雄虎將美人威、鳳閣恩仇未了情、蓋世雙雄霸楚城
1981 年 2 月	喜龍鳳	香港大會堂	劉月峰、高麗、陳燕棠、賽麒麟、何慧玲、何志成、鄧麗芬	梟雄虎將美人威、鳳閣恩仇未了情、刁蠻元帥莽將軍、十年一覺揚州夢、慧劍續情絲、劍底娥眉是我妻、黃飛虎反五關
1982 年 1 月	新龍鳳	啟德遊樂場、多寶戲院	劉月峰、高麗、招石文、賽麒麟	榮歸衣錦鳳求凰、鳳閣恩仇未了情、刁蠻元帥莽將軍、十年一覺揚州夢、飛上枝頭變鳳凰、慧劍續情絲、劍底娥眉是我妻、黃飛虎反五關
1983 年 4 月	寶人和	啟德遊樂場、多寶戲院	劉月峰、高麗、潘家璧、招石文、賽麒麟、伍卓忠	金鳳戲銀龍、雙龍丹鳳霸皇都、癡鳳狂龍、梟雄虎將美人威、慧劍續情絲、鳳閣恩仇未了情
1984 年 2 月	寶人和	百麗殿	阮兆輝、高麗、招石文、賽麒麟	刁蠻元帥莽將軍、榮歸衣錦鳳求凰、癡鳳狂龍、鳳閣恩仇未了情、十年一覺揚州夢、十奏嚴嵩、夜審武探花、黃飛虎反五關、金釵引鳳凰、金鳳銀龍迎新歲、寶劍重揮萬丈紅

大龍鳳其他組合作品年表

年份	劇團	地點	其他演員	主要劇目
1959 年 8 月	大龍鳳	香港大舞台	陳錦棠、鳳凰女、林家聲、李香琴、梁醒波、白龍珠、劉月峰、李奇峰、余蕙芬	花落江南廿四橋
1959 年 11 月	大龍鳳	東樂、香港大舞台	陳錦棠、鳳凰女、蘇少棠、李香琴、梁醒波、白龍珠、劉月峰、李奇峰、余蕙芬	蠻女賣相思
1966 年 5 月	大龍鳳	皇都	麥炳榮、羅艷卿、陳錦棠、任冰兒、梁漢威、梁鳳儀、梁寶珠、賽麒麟、新海泉、梁家寶	蓋世雙雄霸楚城
1966 年 6 月至 7 月	大龍鳳	普慶	麥炳榮、羅艷卿、陳錦棠、任冰兒、梁漢威、梁鳳儀、新海泉、賽麒麟、梁寶珠、梁家寶	一劍雙鞭碎海棠
1967 年 2 月	大龍鳳	麥花臣球場	麥炳榮、羅艷卿、陳錦棠、余蕙芬、新海泉、賽麒麟、梁漢威、梁鳳儀	雙雄爭奪艷嫦娥、合浦珠還萬家春
1967 年 10 月	大龍鳳	新加坡國家劇場	麥炳榮、羅艷卿、陳錦棠、任冰兒、靚次伯、賽麒麟、梁漢威、梁鳳儀	蓋世雙雄霸楚城、莽漢氣將軍、一劍雙鞭碎海棠、合浦珠還萬家春、雙雄爭奪艷嫦娥
1968 年 1 月至 2 月	大龍鳳	香港大會堂	麥炳榮、羅艷卿、陳錦棠、林少芬、新海泉、賽麒麟	合浦珠還萬家春、箭上胭脂弓上粉
1968 年 3 月	大龍鳳	皇都	麥炳榮、羅艷卿、陳錦棠、任冰兒、新海泉、賽麒麟、筱菊紅、梁鳳儀、麥先聲	慧劍續情絲
1968 年 8 月	大龍鳳	皇都	麥炳榮、羅艷卿、陳錦棠、任冰兒、新海泉、賽麒麟、筱菊紅	梟雄虎將美人威

年份	劇團	地點	其他演員	主要劇目
1968 年 8 月	大龍鳳	長沙灣球場	麥炳榮、羅艷卿、陳錦棠、任冰兒、新海泉、賽麒麟、筱菊紅	慧劍續情絲
1969 年 2 月	大龍鳳	香港大會堂	麥炳榮、南紅、陳錦棠、余蕙芬、譚定坤、賽麒麟、麥先聲、梁鳳儀	龍城飛將鐵金剛
1969 年 4 月	大龍鳳	香港大會堂	麥炳榮、南紅、陳錦棠、余蕙芬、譚定坤、賽麒麟、麥先聲、梁鳳儀	玉女有心空解珮

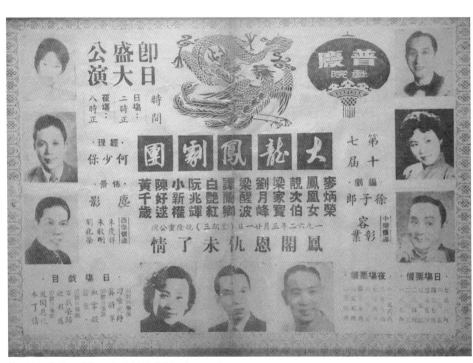

《鳳閣恩仇未了情》，普慶戲院戲橋。（1962）

大龍鳳時代——麥炳榮、鳳凰女的粵劇因緣

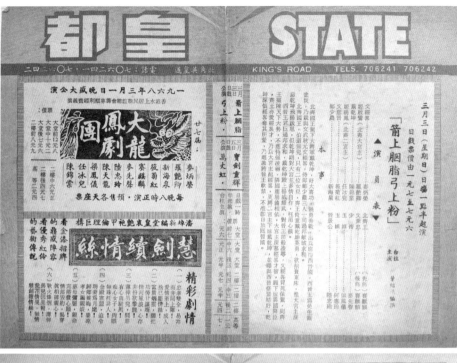

麥炳榮、羅艷卿《慧劍續情絲》戲橋（1968）

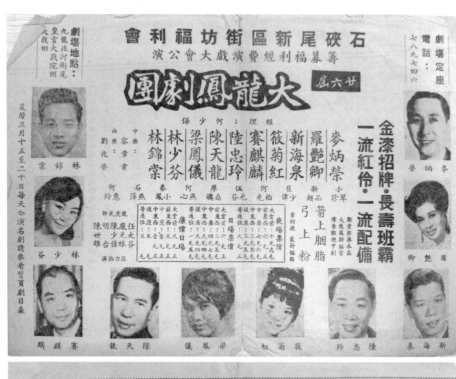

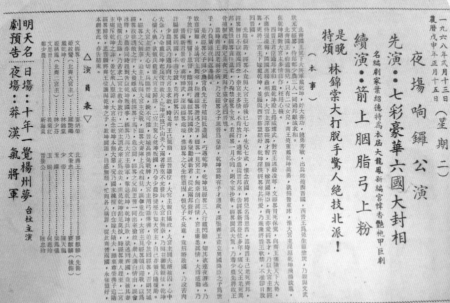

石硤尾新區街坊福利會籌募經費公演戲橋（1968）

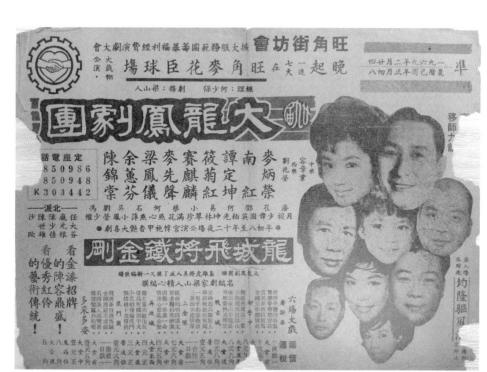

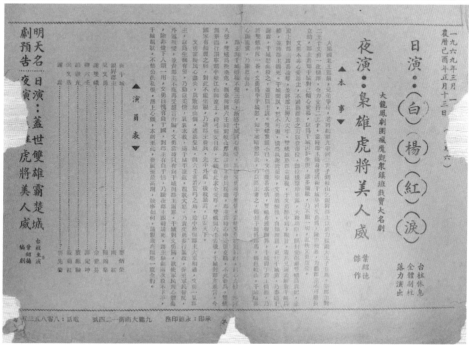

麥炳榮、南紅《龍城飛將鐵金剛》戲橋（1969）

古洞村第十七屆酬神勝會戲橋（1969）

大龍鳳時代——麥炳榮、鳳凰女的粵劇因緣

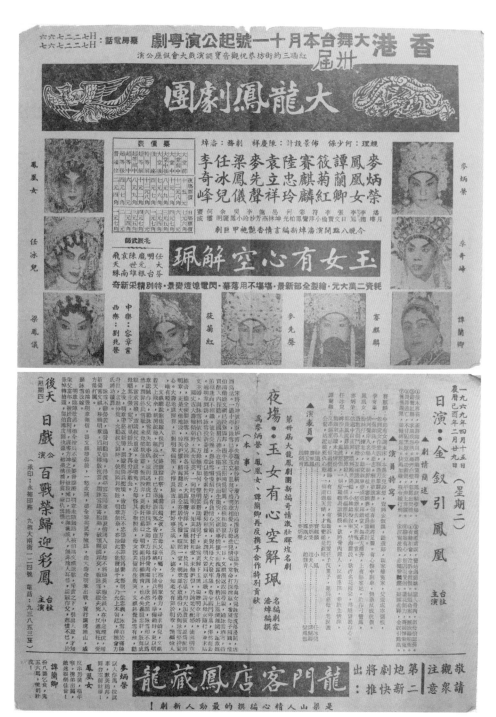

大龍鳳《玉女有心空解珮》戲橋（1969）

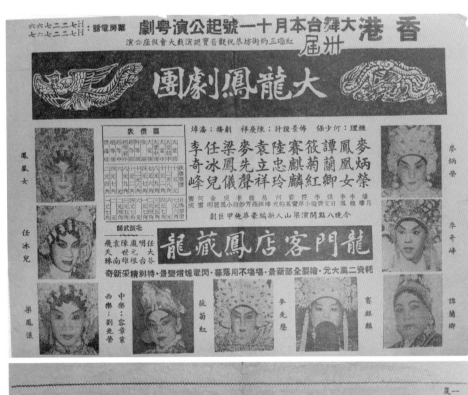

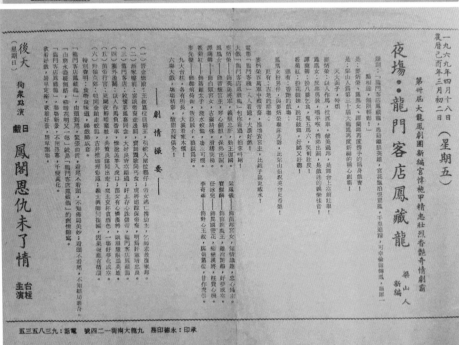

大龍鳳時代——麥炳榮、鳳凰女的粵劇因緣

大龍鳳《龍門客店鳳藏龍》戲橋（1969）

STATE 皇都

KING'S ROAD　　TELS. 706241 706242

電話：七〇六二一四一．七〇六二四二　北角英皇道

演公大威晚（三期星）日三廿月九〇七九一　備兼票夜

大龍鳳劇團

麥炳榮
鳳凰女
李鳳
譚定坤
陸忠玲
賽麒麟
李香琴
林錦棠

經理：何少保

大衆前：十二元八　二樓前：十六元二
大衆後：八元九　二樓後：四元七
　　　高等：二元二四

金漆招牌・長期班霸
每晚一套・台柱主演

十八晚期五　鳳閣恩仇未了情　每晚公演一套
十九晚期六　梟雄虎將美人威
二十日晚　一劍雙鞭碎海棠　套套精彩好戲
廿一晚期一　慧劍續情絲
廿二晚期二　刁蠻元帥莽將軍　台柱全部出齊
廿三晚期三　劍底娥媚是我妻
廿四晚期四　雲開月朗見青天　落力門唱門做

今晚八時正全體台柱落力主演

劍底娥媚是我妻

麥炳榮　鳳凰女　譚定坤　李鳳　賽麒麟　陸忠玲　李香琴　林錦棠

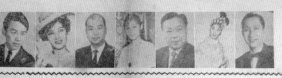

★★★　　　　★★★

劍底娥媚是我妻

（本事畧述）

（劇情長文，難以辨識）

▲▲ 演員表 ▼▼

太平戲院

電話：一四八二六二八．一四六二六七
香港大道西

一九七〇年十月廿九日（星期四）晚盛大獻演公演

大龍鳳劇團

金漆招牌．長期班霸
每晚一套．台柱主演

每晚準時八點開鑼
準特十二點正散場

麥炳榮
鳳凰女
譚定坤
高麗
陸惠玲
賽麒麟
袁立祥
李鳳
任冰兒
林錦棠
何少保

今晚八時正全體台柱落力主演
銅雀春深鎖二喬

今天日戲一點半全體台柱落力主演
習鑿齒元帥莾將軍

夜場票價

大堂前 十二元二八
大堂東 八元九
大堂西 八元九
大賞前 七元正
大賞後 七元正
後座前 五元正
後座中 四元正
後座後 三元正
超等前 四元正
廂房 三元正
復座後 三元正
超等中 八元九
超等後 七元八
特等前 八元九
特等後 七元八
超等後 五元正

院期關係．祇演七天

廿三晚星期五　鳳閣恩仇未了情
廿四晚星期六　清官錯判香羅案
廿五晚星期日　百戰榮歸迎彩鳳
廿六晚星期一　十年一覺揚州夢
廿七晚星期二　寶劍重揮萬丈紅
廿八晚星期三　箭上胭脂弓上粉
廿九晚星期四　銅雀春深鎖二喬

每晚公演一套
台柱全套出齊
彩好戲套套精
落力門做唱門

銅雀春深鎖二喬
（本事）

（演員表）
關瑜　麥炳榮
小喬　鳳凰女
趙云　譚定坤
　　　高麗
　　　陸惠玲
　　　賽麒麟
　　　袁立祥
　　　林錦棠

▲特點▼

金釵引鳳凰
（選關情劇）

（演員特寫）

演員表
任冰兒
小鳳
趙勝吾
任冰兒
高麗
鳳凰女
賽麒麟
林錦棠

都皇　STATE

KING'S ROAD　　TELS. 706241 706242

北角英皇道　電話：七〇六二四一・七〇六二四二

大龍鳳劇團

一九七〇年十一月十日（星期二）晚大戲公演

夜場
景價

二樓堂前　一二元八毫
二樓堂後　八元七毫
二樓後座　六元四毫
二樓前座　九元二毫
三樓　二元四毫
高等　二元四毫

經理　何少保

文炳榮（中樂領導）
鳳凰女（西宮領導）
譚定坤（導）
高麗（西樂）
陸忠明（西樂）
賽麒麟
袁立祥（看牌）
車鳳（漆金的招牌）
任冰兒（優秀的紅伶）
林錦棠（藝術的統領）

金漆招牌・長期班霸

每晚一套・台柱主演

今晚八時正全體台柱落力主演

銅雀春深鎖二喬

今日天一點半全體台柱落力主演

金釵引鳳凰

每晚公演一套

台柱全部出齊

彩好戲套套精

落力門部全

唱門做

星期三 四日晚　虎將蠻妻
星期四 五日晚　衣錦榮歸鳳求凰
星期五 六日晚　鐵雁還巢憐孤鳳
星期六 七日晚　清官錯判香羅案
星期日 八日晚　桃花湖畔鳳朝凰
星期一 九日晚　鳳閣恩仇未了情
星期二 十日晚　銅雀春深鎖二喬

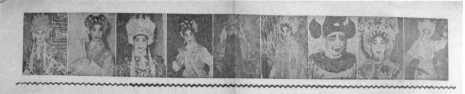

銅雀春深鎖二喬

（本事）

（演員表）

周瑜　　文炳榮
大喬　　鳳凰女
小喬　　任冰兒
趙雲　　林錦棠

▲特點▼
　喬玄　　　譚定坤
　孫權　　　袁立祥
　魯肅　　　賽麒麟
　　　　　　劉備
　　　　　　諸葛亮
　　　　　　曹操

金釵引鳳凰

（演員表）

賽麒麟
文炳榮
鳳凰女
任冰兒
林錦棠
譚定坤

（演員特寫）

一二三四五六七八

迷離情劇

金釵引鳳凰

（演員表）

韓玉英　　鳳凰女
高定坤　　任冰兒
任冰兒
林錦棠
譚定坤

小鳳　　趙雲
趙碧背人

大龍鳳《銅雀春深鎖二喬》戲橋（1970）

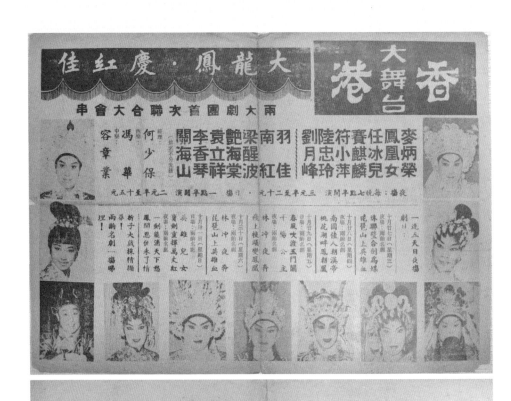

大龍鳳時代——麥炳榮、鳳凰女的粵劇因緣

三百萬司儀：胡章釗教導劇情

日場：英雄兒女

一九七一年十月卅一日

日場：窗劍重揮萬丈紅

大龍鳳、慶紅佳,香港大舞台戲橋。(1971)

皇都
北河英道星皇　電話：七〇六二四一

大龍鳳 · 慶紅佳

兩大劇團首次聯合大會串

羽 佳　南 紅
梁醒波　艷海棠
李香琴　關海山
（排名不分先後）

麥炳榮　鳳凰女
賽麒麟　陸忠玲
任冰兒　劉月峰

胡章釗
司儀：

編導劇情　三百萬

客串音樂　馮華西樂　何少保經理

夜場每晚七點半開演　三元至二元　日場　一點半開演　二元四角至十五元

十月廿六日（星期二）
一飛能消天下恨
九羅刀塚
香環刀

十月廿五日（星期一）
飛上枝頭變鳳凰
火海情天

十月廿四日（星期日）
泉雄虎將美人威
英雄兒女

十月廿三日（星期六）
林冲夜奔
平陽公主

夜場：
林冲夜奔
平陽公主

十月廿二日（星期五）
寶劍重揮萬丈紅
春鳳吹澈玉門關

十月廿一日（星期四）
琵琶山上英雄血
南國佳人朝漢帝

十月二十日（星期三）
琵琶山上英雄血
珠聯璧合劍為媒

（劇情正文 — 香羅塚）

日場：九環刀

（劇情正文 — 九環刀）

大龍鳳、慶紅佳，皇都戲院戲橋。(1971)

劇場地點：元朗大會堂元朗球場

劇場招牌金漆

一九七三年十二月十五日起一連六天開演・班霸信譽戲

元朗街坊十年例醮勝會公演粵劇

大龍鳳劇團

組理何少保　佈景設計陳慶祥

麥炳榮　鳳凰女　梁醒波　陳燕棠　馬師曾　陳家鳴　陸忠玲　何惠玲　林少芬　劉月峰

何柏光　李寶倫　周氷麗　祈碧玉　徐鳳鳳　達英敬　凌惠珠　黎艷香　周錦元　馮十權　李文亮　李星的　唐鶴星

◆全體演員落力拍演◆

女鳳鳳

麥炳榮

中樂容章業　北派龍虎師　袁成就　袁元根　導演陳慶全體領導　小飛俠　龍元根

音响利榮慶　陳波　燈光李榮照　衣箱麥惠衡　提綱馮炳衡

演出廣慶全體領導

演大戲會辦事處　電話七六式式式套

售票處　電話七四一套五一

劉月峰　林少芬　陳家鳴　梁醒波

劇預告

明天名日戲：雷鳴金鼓

夜戲：黃飛虎反五關

（演員表）

夏雲龍　麥炳榮
賀超明　賀超明
賀雲虎　鳳凰女
夏雲湘　劉月峰
王雲林　林少芬
　　　　梁龍波
賀超明　陳家鳴
高雄夫（奸王）　高雄夫
高美玉　陳燕棠
　　　　何惠玲
　　　　陸忠玲
高桂全

一九七三年十二月六號

慶曆癸丑年十一月十二日（星期四）

夜場七點半响鑼開演

先演：七彩六國大封相

續演●袍甲巨劇

蓋世雙雄霸楚城

提前在七時半公演

（本事）北齊奸臣高洪夫官至叔君，將軍夏靈龍，與北齊世子夏智影，天任征北掃盪。未幾奏凱班師，未到城門求賞，未到城門內，辛鳳配毛錦綉（鳳凰女）亦有婚約，且之証盡力拔得夏靈龍英雄才，惜肖代，不但……

…（以下正文因印刷模糊未能辨識）…

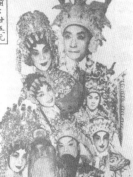

大龍鳳、錦繡，雙班制戲橋（1976）

參考資料

大龍鳳劇團演出特刊，多年。

《光影中的虎度門：香港粵劇電影研究》（電子書），香港：香港電影資料館，2019 年。

《戲園・紅船・影畫：源氏珍藏「太平戲院文物」研究》，香港：香港文化博物館，2015 年。

朱少璋：《陳錦棠演藝平生》，香港：三聯書店（香港）有限公司，2018 年。

何詠思、黃文約：《銀壇吐艷：芳艷芬的電影》，香港：日光社，2010 年。

吳鳳平、鍾嶺崇編著：《梁醒波傳：亦慈亦俠亦詼諧》，香港：經濟日報出版社，2009 年。

汪海珊編：《芳華萃影》，香港：群芳慈善基金會，1999 年。

阮兆輝：《阮兆輝棄學學戲：弟子不為為子弟》，香港：天地圖書有限公司，2016 年。

阮兆輝：《此生無悔此生》，香港：天地圖書有限公司，2020 年。

岳清編著：《新艷陽傳奇》，香港：樂清傳播，2008 年。

南海十三郎著，朱少璋編訂：《小蘭齋雜記》，香港：商務印書館（香港）有限公司，2016 年。

陳守仁：《唐滌生創作傳奇》，香港：匯智出版有限公司，2016 年。

陳非儂口述，伍榮仲、陳澤蕾重編：《粵劇六十年》，香港：香港中文大學粵劇研究計劃，
　　2007 年。

黃夏柏：《澳門戲院誌》，香港：麥穗出版有限公司，2012 年。

黃夏柏：《香港戲院搜記・歲月鉤沉》，香港：中華書局（香港）有限公司，2015 年。

黎鍵編：《香港粵劇時蹤》，香港：市政局圖書館，1998 年。

潘耀明、崔頌明編，陳家愉譯：《圖說薛覺先藝術人生》，廣州：廣東八和會館、香港：大山文
　　化出版社有限公司，2013 年。

盧瑋鑾編：《姹紫嫣紅開遍：良辰美景仙鳳鳴》，香港：三聯書店（香港）有限公司，1995 年。

盧瑋鑾、張敏慧編：《武生王靚次伯：千斤力萬縷情》，香港：三聯書店（香港）有限公司，
　　2007 年。

盧瑋鑾、鄭樹森主編，熊志琴編校：《淪陷時期香港文學資料選》（1941 至 1945），香港：天
　　地圖書有限公司，2017 年。

賴伯疆、賴宇翔：《唐滌生》，珠海：珠海出版社，2007 年。

羅卡、鄺耀輝、法蘭賓：《從戲台到講台：早期香港戲劇及演藝活動 1900 至 1941》，香港：
　　國際演藝評論家協會，1999 年。

鳴謝

許釗文先生

阮兆輝先生

阮紫瑩女士

高麗女士

潘家璧女士

桂仲川先生

陳守仁先生

何偉凌女士

林瑋婷女士

黃文約先生

潘惠蓮女士

劉益順先生

徐嬌玲女士

賴偉文先生

保良局歷史博物館

戲曲之旅

香港中央圖書館

大龍鳳時代

麥炳榮、鳳凰女的
粵劇因緣

岳清　著

責任編輯　　張佩兒
裝幀設計　　簡雋盈
排　　版　　簡雋盈、時潔
印　　務　　林佳年

出版
中華書局（香港）有限公司
香港北角英皇道 499 號北角工業大廈 1 樓 B
電話：（852）2137 2338
傳真：（852）2713 8202
電子郵件：info@chunghwabook.com.hk
網址：http://www.chunghwabook.com.hk

發行
香港聯合書刊物流有限公司
香港新界荃灣德士古道 220 - 248 號
荃灣工業中心 16 樓
電話：（852）2150 2100
傳真：（852）2407 3062
電子郵件：info@suplogistics.com.hk

印刷
美雅印刷製本有限公司
香港觀塘榮業街 6 號海濱工業大廈 4 樓 A 室

版次
2022 年 7 月初版
©2022 中華書局（香港）有限公司

規格
16 開（220mm x 170mm）

ISBN
978-988-8808-28-1